序

# 序

　　回首大半生，我最重要的音樂作品，一是交響組曲《神鵰俠侶》，二是歌劇《西施》，三是合唱《歲寒，然後知松柏之後凋》，四是李商隱詞歌《錦瑟》。最重要的文章，就是收集在本書的四篇樂論。

　　《庸人樂話》寫於1986年。其時，我重返音樂圈不久，見到、聽到太多遠離音樂本質的假音樂，忍不住想效法唐吉訶德，用文章向其「宣戰」。當然打不贏。幸好我堅持只對事，不對人，所以沒有直接傷到人，自己也有沒受傷。

　　《賞樂雜談》寫於1988年。其時，我正在寫作幾首賦格風合唱曲，並醞釀《神鵰組曲》的寫作，文章內容自然偏重對位法與管弦樂法。

3

　　《音樂之美》寫於1992年。其時，內子剛成為基督徒，我自己也開始有了一點宗教情懷；多年來對音樂內容與形式的關係之思考，也已經成熟。於是，放下手中一切，全力以赴，一擊而中。

　　《論聲情韻》寫於2001年。其時，初排歌劇《西施》，我遇到雖然有聲，但缺了情與韻的演員。為了讓《西施》更美麗，不得不寫下這篇東西。

　　幾篇小文，主要是為自己而寫。發表後，卻意外地得到不少同行朋友的鼓勵。大作曲家鮑元愷父女，給了我最高評價。在一篇文章中，鮑教授如此寫道：

　　「他的《庸人樂話》已令我叫絕，而他的《音樂之美》則更以獨到深刻的見地，豐富深厚的學識和耐人尋味的論述成為樂論極品。剛剛考入北京中央音樂學院音樂學系的小女鮑佳音，在赴京的車上讀到此文，大發感概說：『我將來如能寫出此等文章，就不枉入這一行了！』」（見CD書《為古人傳心聲》第156頁，台北搖籃文化事業有限公司，1995年。）

　　寫作人，能得到同行如此「知文」，付出再多再大，也值得了！這也是為什麼明知出版這樣的小眾文化書，穩賠不賺，我還是拜託鐘麗慧小姐，請大呂出版社幫忙出版它。

序

　　四篇文章一本書，嫌太單薄。所以，多塞了幾篇其他東西湊數。那是陪襯之「綠葉」，可看可不看。那「四朵花」，則歡迎品評。即使不買，也不妨看一看，聞一聞，絕不會吃虧或中毒。

　　感謝眾多老師和好友，多年來對阿鎧教導、幫助、扶持。感謝鐘麗慧小姐，再次幫忙出書，並讓我使用兩篇由她最先出版的舊文。也感謝黃雲華小姐，精心設計本書，讓它能以現在的樣子呈獻給讀者。

　　　　　　　　　　　　　阿鎧（黃輔棠）
　　　　　　　　　　　　　2003年初冬於台南

5

# 目　錄

第一篇

庸人樂話

　　王國維先生寫人間詞話在前，阿鏜仿其體寫樂話在後，兼且自擾清靜，豈非庸人所為？本文因之得題。

*1* 作曲，一要真感情，二要想像力，三要功力。缺一者，不宜作曲。

*2* 巴赫是作曲的百代宗師。以小變大，以簡變繁，以單聲部變多聲部，以一調變多調，皆無人能及。後世作曲者，凡宗巴赫而又有個人風格者，均可領若干風騷。不學巴赫，就像書法不習顏柳，作詩不讀李杜。此所謂「能師物心者，必先師於人」。

*3* 一般人對音樂作品的印象感受，無法離開對演唱演奏的印象感受而獨立存在。就此意義說來，沒有好的演唱演奏，便沒有好的作品。所以，作曲者如沒遇到滿意的演唱演奏者，宜把作品暫鎖抽屜，也不要拿出來讓人糟蹋。

*4* 俗人賞旋律，雅士賞意境，行家賞功力。能賞意境與功力者，必能賞旋律，能賞旋律者，未必能賞意境與功力。此雅俗，高低有別也。

*5* 旋律，意境，功力，三者既不可分又可分。得其一者已入流，得其二者是上品。三者皆備，乃是雅俗行家共賞，登堂傳世的上上之作。

*6* 功力所指，一是變化，發展素材的能力。二是運用和聲的能力，包括和弦連接的邏輯性和色彩變化等。三是寫作和安排對位素材的能力，包括聲部進行的理路清楚，橫的流暢進行顧及縱的立體效果等。四是安排和創造節奏的能力。五是寫聲樂曲要熟悉和發揮人聲的特點，寫管弦樂曲要熟悉和發揮各種樂器的特點。六是結構全曲的能力，包括前、中、後的互相關聯呼應和各段落，各聲部比例與對比的恰到好處。

*7* 巴赫的音樂，意境高絕，功力蓋世，旋律不算

特長，篇勝於句，所以是雅賞行家賞多於俗賞。舒伯特的音樂，旋律極美，意境如詩，技巧功力尚未臻登峰造極之境，大型作品句勝於篇，所以是雅賞俗賞多於行家賞。聖桑的作品，旋律華美，技術一流，可惜欠缺深遠的意境和弦外之音，有篇有句而無動人心弦之力，所以是俗賞行家賞多於雅賞。

8 莫札特的音樂，不經雕琢便旋律，意境，功力三者兼備，有如天生麗質的少女，無需妝扮便人見人愛。此乃高絕不可學之處。有人把莫札特比李後主，不當之極。比之陶淵明，則稍近矣。同樣是出乎自然，不爭，不燥，清爽，脫俗，貌似簡單枯槁，其實渾厚豐滿，聽之吟之，可平靜心境，得無窮餘味。

9 論音樂的博大精深，無過於貝多芬。講內涵，他的作品充滿對人類的關愛和人性、人情味。喜，怒，哀，樂，溫柔，幻想，掙扎，搏鬥，勝利，超越，無所不有。講風格，有宗教，有古典，有浪漫，甚至有一點現代。講旋律，世界各地無處不在唱他的歡樂頌，無人

不愛聽他的小提琴協奏曲。詬病貝多芬旋律貧乏的史特拉汶斯基輩,那裡寫得出這樣美而多的旋律?講功力,他發展變化素材及和聲對位的功力直追巴赫,寫作大型奏鳴曲式的成就前無古人,更是用音樂表現戲劇性的開山師祖。樂聖貝多芬,詩聖杜甫,一西一中,像兩座長明的燈塔,指引霧海中人類的航船,不至全迷方向。

*10* 聽布拉姆斯的音樂,令人聯想到黃賓虹和李可染的山水畫——大巧似拙,厚重無比,初接觸可能不喜歡,但越聽越看,越覺其美其味皆無窮無盡。

*11* 各種形式無所不寫,無所不精,又兼有旋律、意境、功力者,唯柴可夫斯基一人。然而,與巴赫,莫札特,貝多芬,布拉姆斯等超凡大師相比,總覺柴氏尚矮兩分。何故?格調稍低,深度稍淺也。就格調來說,憐人者高,憐己者低;為他人傷心者高,為自己傷心者低。就深度來說,內向者高,外向者低;表現精神世界者高,表現外界景物者低。情不能無,無情便冷;情不能濫,濫情便俗。此中分寸,只有幾位超凡大

師拿捏得恰到好處。

12　李斯特的作品，意境深遠不如貝多芬，清麗脫俗不如莫札特，詩情萬種不如蕭邦，但極具剛陽之美，充滿王者氣派。他提攜蕭邦，激賞華格納，立樂人相重的萬世典範。對比之下，相輕相賤之後來樂人，能不汗顏？

13　蕭邦情多才高，粒粒音符，滴滴血淚；一件樂器，萬種色彩；似水柔情，征服世界。帕格尼尼與之相比，便顯得有才華而無情懷，有外表而無內在。故帕氏只是現代小提琴技法的開山師祖，蕭邦則在作曲上與幾位超凡大師並排。

14　德國人嚴謹，其音樂也特別講究邏輯和結構，所以能大。即使是二、三十分鐘一個樂章的龐然大曲，也前、中、後互相緊密關聯呼應，秩序井然，大而不散不亂。法國人浪漫，中國人散漫，所以法國音樂富

色彩，中國音樂長旋律，都少有大而嚴密的作品。

*15* 白遼士，德布西，拉威爾三位法國作曲家，均以色彩見長。白氏的管弦樂配器色彩開宗立派，德氏的和聲色彩前無古人，拉氏則兼有二人之長。

*16* 中國的戲曲音樂，單靠旋律便把唱詞的意境表現發揮得淋漓盡致。這方面實為西洋歌劇所不及。可惜限於種種條件，始終是旋律孤軍奮戰，以至逐漸不敵各路軍馬聯合作戰的西洋歌劇。樂界豪傑之士，何不揭竿而起，集中西優點，另闢戰場，建功立業？

*17* 歌劇音樂，「一要與歌詞感情吻合，二要表現出人物性格，三要符合時代與民族風格。」此乃深辨其中甘苦的至理名言。持此標準評論，寫作歌劇音樂，必無大誤。

*18* 華格納的歌劇天馬行空，普契尼的歌劇出水芙蓉，莫札特的歌劇羚羊掛角，威爾第的歌劇如泰山重。

*19* 普契尼以旋律造意境，華格納以功力造意境。世人喜愛普契尼者多，欣賞華格納者少。曲高眾難和，豈能不服氣？

*20* 華格納與普契尼做人都一塌糊塗，音樂卻高妙之極。可見，人都有兩面。文，不一定如其人；樂，亦不一定如其人。

*21* 美術善寫景，音樂長抒情。最偉大的音樂作品，無不以抒情為主。傳統中國器樂曲寫景多於抒情，故少有深刻偉大之作。

*22* 寫景之曲非無佳作。孟德爾頌之《芬格爾

第一篇 庸人樂話

海穴序曲》，德布西之《月光》，都是美妙傳神，極富創意之曲中上品。穆梭爾斯基的《展覽會之畫》，史麥塔納的《莫爾島河》，更是有景有情，情景交融得天衣無縫之作。然而，比之貝多芬的《命運》，《合唱》交響樂，氣魄，深度，感人度，顯然不能同日而語。

23　中國古琴音樂的空靈，渾厚，孤高，為西洋音樂所無所不及。相形之下，箏顯輕浮，小提琴嫌花俏，鋼琴覺累贅。如此獨步中西的樂器，卻日漸式微，不見容於今日之社會。曲高和寡，又一例證。

24　古琴音樂，貴在脫俗。作曲諸戒，首要戒俗。何謂俗？虛情假意俗，陳腔濫調俗，曲意迎合俗，狐假虎威俗，無病呻吟俗，輕浮油滑俗，爭眼前名俗，貪非份利俗。諸病皆可醫，唯俗無藥救。

25　古典與流行之別，主要在「深厚」二字。在意境，音響，技巧功力等方面，古典音樂無不力求深

17

厚，流行音樂無不力求淺薄。故優秀的古典音樂能達百聽不厭，歷久彌新之境；一般的流行音樂只能流行一時，轉眼便煙散雲消。

26　古典音樂亦有深而不雅者，流行音樂亦有淺而不俗者。前者如某些鬼氣森森，怪亂刺耳的近世之作。後者如西洋流行歌《你照亮我的生命》，國語時代曲《夜來香》，粵語流行曲《小李飛刀》等。

27　古典之中，亦有深淺之別。韓德爾與巴赫，羅西尼與貝多芬，帕格尼尼與蕭邦，柴可夫斯基與布拉姆斯，浦羅高菲耶夫與蕭斯塔柯維契，史特拉汶斯基與巴爾托克，放在一起相比，便顯出前者淺後者深。淺者易被接受，深者耐聽；淺者華美奔放，深者厚拙含蓄。似淺實深，深入淺出，淺深兼備者，莫札特是也。

28　音樂的「厚」，首先來源自情感的深厚。情感深厚者，單一旋律也有厚度。情感淺薄者，把整面總

18

譜填滿，全部樂器齊鳴，也沒有厚度。其次，來源自和弦連接和聲部進行的方向感和邏輯性。最後，才是來源自織體的厚度和中低音區的使用。

29 蕭頌的《詩曲》，旋律淒美，意境深邃，功力高超，一曲已足留芳千古。蕭氏雖英年早逝，應可無憾。

30 寫小品要才氣，要旋律，要感情；寫大品要功力，要結構，要理智。此所以寫大品可學，小品不可學。才氣高功力低的人，寫小品易，大品難；功力高才份低的人，寫小品難大品易。大小皆能，則非才氣功力皆高者莫辦。

31 舒伯特的歌曲和小品精彩絕倫，無人可及。史特拉汶斯基的舞劇音樂和交響樂等大作品氣象萬千，一氣呵成。二人可為一善小，一能大的代表者。

*32* 以四件弦樂器，便似有整個管弦樂團的厚度，色彩，氣魄；兼有旋律，和聲，對位，結構之美；又意境深遠，百聽不厭的，首推德布西的弦樂四重奏。「創者易工，因者難巧」，是王國維先生論藝術創作的金玉良言。然亦非無例外。海頓是交響樂和弦樂四重奏形式的創造者。可是，論氣象，深度，成就，顯然貝多芬，布拉姆斯，蕭斯塔柯維契等後來者青出於藍、更工、更巧、更大。

*33* 孟德爾頌的音樂遠離血淚，充滿快樂與光明。馬勒的音樂盡是悲苦，處處可感不幸與無奈。同為猶太裔作曲家中才華高絕的頂尖人物，卻代表了音樂世界的南北兩極。不知這是偶然的巧合，還是上帝對其選民的精心安排。

*34* 意境為前人所未有，功力堪與前賢頡頏的蕭斯塔柯維契交響樂，充滿壓抑感與反抗力，最宜胸中有鬱結需抒解，有悶氣需發洩之人聽。

*35* 以音樂為國家民族立功立言，在有生之年
便被尊為國寶者，有挪威的葛里格，意大利的威爾第，
芬蘭的西貝流士等。中國歷來沒有音樂家被尊為國寶，
不知原因何在，也不知這是中華民族的幸或不幸。

*36* 齊白石的水墨畫獨步中外古今，首在一
「趣」字。以「趣」求諸樂，克萊斯勒的小品似之。

*37* 古今由演奏家為協奏曲所寫的裝飾奏（或
譯作華彩樂段），以克萊斯勒為貝多芬小提琴協奏曲所
寫的最精彩，最見功力。一般人以為克氏只會寫旋律。
聽聽此段，便知這位樂界奇才發展組織素材和對位的功
力，均達匪夷所思之境。嗚呼！克氏之後，未見有來
者。

*38* 貝多芬之第五號，布拉姆斯之第二號，柴
可夫斯基之第一號，三首均帶降記號的鋼琴協奏曲，充
滿剛陽美。聽之奏之，陰氣盡掃，鬼魅遠離，陽光遍

地，精神大作。

*39* 以感人之深為古今協奏曲排名，德沃夏克的大提琴協奏曲第一。曾令筆者灑落男兒淚的，僅此一首。

*40* 如果容許主觀地給前人的無標題音樂加上標題，真想稱布拉姆斯的小提琴協奏曲為「人生」。曲中有暴風雨，有陽光，有掙扎，有和平，有愛情，有眼淚，有沉思，有奮起，有歡樂，有凱旋……，可說人生各樣，盡在其中。以音樂寫人生，史麥塔納的弦樂四重奏《我的一生》及柴可夫斯基的A小調鋼琴三重奏，均未達此境。

*41* 「凡音樂皆有標題」，似是而非之說也。較之文學、美術、戲劇等，音樂是更抽象，更高深之藝術。其好處在於同一樂曲，可以有多種詮釋，可以讓聽者有多種聯想，多種感受。硬給無標題音樂套上標題，

猶如剪鳥翼，綁馬腿，徒令廣者變窄。深者變淺。

*42* 理查‧史特勞士的交響詩首首帶標題，連解說，有如絕代佳人穿了一身臃腫俗氣卻脫不掉的衣服，真煞風景。相信天下人看美女，都不喜歡看衣服穿得太多的，更何況是面紗，頭巾，裹腳布。

*43* 音樂以無標題最上，有標題次之，每段均有標題又次之。到每段每句都用文字來解說時，便流於庸俗，附會，累人，把音樂抒情、抽象的特點，長處全部抹煞乾淨。可惜一般外行人偏喜用文字故事來解說音樂，以為愛樂，其實害樂。中國音樂的落後於西方，多少與中國人偏愛標題，樂曲中具象多，抽象少有關。

*44* 樂之荀貝格，頗似詞之姜白石。才高八斗，全用於堆砌雕琢，故其作品格高情少，雖經得起分析推敲，卻難為世人所愛。因情竭才多而創之十二音列作曲法，無異窒息生機的新八股。近人作曲不宗巴赫而

23

宗荀貝格者，作品大都言理不言情，有骨而無肉，有肉而無血。

45　今人並不因宋詩比唐詩新而更愛宋詩。何故？高下有別，非關新舊也。動輒以新榮以舊恥者，可曾想到一千年後，時人看吾輩作品，亦只有高下之分，絕無新舊之別？

46　看中國詩，詞，曲的發展史，最初都是因人有感要發，有情要抒而興起，中間因有情有才之士介入而工，最後因缺情求工而衰落。以此觀樂，當今世界主流作曲派的重堆砌計算而不重感情意境的作曲趨向，必引古典音樂走向沒落之途。

47　三百年來，主流古典音樂的內容意境大略演變如下：讚頌上帝的虔誠心聲──典雅高貴的宮廷情趣──奮起求自由平等的呼喚──多彩多姿，無拘無束的人生人情百態──冷艷奇麗的自然色彩──苦悶壓抑

的嘆息與抗爭——原始粗野的哭泣吼叫——歇斯底里，不陰不陽的噪音怪響。再往前看，柳暗花明恐無望，輪迴脫胎是其時。

*48* 樂評既打不倒一首真正的好作品，亦捧不紅一首平庸的作品，故西貝流士勸人「別把評論家的一派胡言放在心上」，並指出「世上從沒有一座銅像是為評論家而建的」。充其量，樂評只是作者自我感觀的發洩，只能給平淡寂寞的音樂生活增添一點熱鬧與生氣。對阿鏜的庸人樂話，亦應作如是觀。

1986年春完稿於台北

原載於《談琴論樂》，台北，大呂出版社，1986

第二篇

賞樂雜談

*1* 內容與形式及技法的統一，是藝術作品成功的第一要素。莫札特音樂和聲的清麗、透明，配器的單純、簡潔，與其內容的天真、高貴，有內在的因果關係。華格納音樂和聲對位的複雜、豐富、多變，配器的宏大，厚重，與其內容的英雄性，所表現人性的矛盾及複雜性，亦同樣是互為因果。類似莫札特的內容而用華格納的技法；類似華格納的內容而用莫札特的技法；非莫札特、華格納的內容而用莫札特、華格納的技法，都是東施效顰，愚不可及，絕無成功之理。

*2* 邊聽蕭斯塔柯維契的第十一交響樂，邊看金庸的武俠小說《天龍八部》，真是一奇特的享受。蕭氏與金庸，似乎在不同時空，用不同媒體，在說同一樣事情。小說主角蕭峰的悲涼身世，悲劇故事，與蕭氏的音樂處處吻合；蕭氏音樂中的悲哀、怨憤、殺伐之氣，以及那種他人所無的排山倒海衝擊力，處處可在小說中找到印證。有點可惜的是老蕭給他的音樂加了個大煞風景的標題。如蕭氏仍在世，當建議他把標題拿掉。

*3* 貝多芬是英雄，蕭斯塔柯維契也是英雄，莫札特不是英雄，是天使，是神仙。貝氏和蕭氏的音樂入世。莫札特的音樂出世。在蕭氏的音樂中，找不到莫札特那種天使般的單純、柔美。在莫札特的音樂中，也找不蕭氏那種人生人情百態，特別是那種滿腹牢騷，憤世嫉俗。

*4* 反覆聽蕭氏第一、第五、第十一交響樂，覺得他的音樂有幾個顯著特點：

1.大──氣勢大、結構大、變化幅度大。

2.對位特別豐富──與二流作曲家如阿鏜等相比。

3.偏重內心描寫──與偏重外景外物描寫的作曲家如德布西，史特拉汶斯基等相比。

4.喜歡把弦、木、銅三組樂器當作三件樂器來使用，效果甚佳。不喜歡他的是常有尖銳、刺耳的不雅之聲。

*5* 蕭氏十八歲寫成的第一交響樂，已達令人百聽不厭之境。如果「就文學來說，莎士比亞是上天給英國

最厚的賞賜；就詩而言，杜甫是上天給中國最厚的賞賜」（黃國彬語，見《中國三大詩人新論》）；那麼，就音樂而論，蕭氏大概是上天給俄國的最厚賞賜了。

*6* 對位功夫就像武功中的內功、內力。內力高強之人，任何招式使出來，都威力強大；缺乏內功之人，再高明的招式到了手裡都會變成花拳繡腳，中看不中用。

*7* 柯伯倫的作品經不起聽，主要是對位不豐富，常常只是旋律加伴奏，太單薄。

*8* 聽遍諸大家的作品後，覺得作曲最重要的功力還是對位。不管結構派或色彩派，不管傳統或現代，不管抒內心之情還是寫外界景物，對位高明的作品就站得住，對位差勁的就站不住。巴赫萬歲！

*9* 華格納與史特拉汶斯基這兩位管弦樂法的頂尖高手，究竟誰更高段？論奇詭變幻，史氏無人可比。論氣魄雄渾，華氏更勝一籌。華氏的音樂，「人」味多些，是正中見奇。史氏的音樂，「野」味多些，是奇中見正。如以此把華氏排在史氏之前，不知史氏在天之靈服氣否？

*10* 把馬勒和拉威爾的管弦樂作品比較一下，可得出這樣的結論：馬勒是結構派，線條派；拉威爾是色彩派，音響效果派。馬勒的作品，把其配器改變一下，當然其色彩會跟著改變，但其整體音樂效果仍然成立，不會大變。拉威爾的作品，則絕不能改動其配器。如把其所使用的樂器改變一下，不但會面目全非，連能否奏得出來都是問題。從整個管弦樂歷史來看，巴哈、貝多芬、布拉姆斯都可歸為結構派；白遼士，林姆斯基·柯薩科夫，德布西，史特拉汶斯基可歸為色彩派。華格納則是介乎兩派之間，兼具兩派之長的人物。

*11* 拉威爾的《小丑的晨歌》一曲，聽鋼琴原

作，不大聽得出味道，聽其管弦樂改編曲，則有如看光彩奪目的奇珍異寶展覽，每一句，每一個音都充滿奪人心魄的奇光異彩與魅力。有人用獨奏樂器的語言寫管弦樂曲，有人用管弦樂曲的語言寫獨奏曲，拉威爾無疑是後者。

*12* 拉威爾的《波麗露》，固然是配器的典範之作，同時也是旋律、節奏的典範之作。如果沒有那樣一段色彩節奏均變化多端，令人百聽不厭，百聽不明（如不是看著譜硬背，相信一般人聽上一百次，也無法準確地把譜記出來）的旋律，單憑在配器和聲上變換花樣，該曲絕不會如此精彩。

*13* 理查·史特勞斯的作品，譜上複雜，音符很多，但效果常不大出得來。他喜用快速、短音、高音，跟華格納正好相反。華氏喜用慢速、長音、低音。以招式的變化論，也許二人不分高下。如以招式的威力論，則華氏遙遙領先，非史氏可比。

*14* 偶與書畫家張弘、徐雲叔談及書畫雅俗高低的緣由。張說「不自然的東西一定俗」。徐說「太容易做到的東西不會高」。合二人之說，則是「技藝高而出乎自然，等於高雅」。用此標準評樂，不也正適合嗎？

*15* 聽史特拉汶斯基的《火鳥》和《春之祭》，深覺史氏真是不世出的奇才。難到極點，新到極點，效果好到極點的招式，在他手裡使出來，就好像流水從高處向低流那樣自然、容易。對庸才如阿鏜者來說，連摹倣他，偷學他的東西，都極不容易呢！

*16* 氏的《火鳥》全曲原譜與組曲譜，在配器和記譜上都有不少不同之處。此事至少說明一點：史氏創作精益求精，一改再改，絕不輕易放過任何可以改得更合理，更完美之處。真是「那裡有天才」之又一例證。

*17* 對著總譜細聽韓德爾的《彌賽亞》，完全服了。其音樂精神的向上，對位的巧妙，結構的精密，內涵的充實，素材的簡練，恐怕三百年後的今人，也沒有一個能寫得出來。難怪有人悲觀地斷定，時至今日，古典音樂在創作上已難有作為，能有作為的只有唱奏和欣賞。

*18* 聽巴赫的《聖馬太受難樂》和《B小調彌撒曲》，覺得巴赫的音樂無疑比韓德爾的音樂更嚴謹、更複雜、更精妙，但旋律卻不及韓的優美、活潑、雅俗共賞。也許，巴赫比韓德爾更神聖，韓德爾卻比巴赫更易令人親近。

*19* 試摹做巴赫、韓德爾的賦格式合唱曲，自己來寫幾句，發現那是難似登天，不大好玩的事。其情形跟金庸在《俠客行》中描寫那些功力不夠的人，硬看極其高深的武功圖譜，一個個變得昏頭昏腦，以至倒下、發狂、發瘋、頗有點相似。

第二篇 賞樂雜談

*20* 　一般歌曲，是一段定江山——只要有一段
寫得精彩，整首歌就站得住。可是賦格曲，卻是一句定
江山——整首曲子，都是根據這一句衍生、發展、變化
出來。如這一句站不住，整首曲子也就站不住了。如此
說來，賦格曲固然在技巧上是登峰造極的形式，可是
「智」的成份往往多於「心」的成份，所以不容易為一
般人所接受，以至逐漸式微。這種對格律的要求比我國
的七言律詩還要嚴格的形式，只有在少數幾位真正大師
手裡，才能成為心、智、情、理兼具的樂苑奇葩。

*21* 　聽貝多芬的所羅門彌撒曲，有點受不了那
種神經質和粗暴。宗教合唱音樂，也許巴赫和韓德爾已
到達頂峰，後來者已無人可跟他們在「正宗」、「正格」
上相比。可是，「偏鋒」、「變格」要與「正宗」、「正
格」爭一夕長短，談何容易！

*22* 　布拉姆斯的德國安魂曲，美到了極點。用
這樣美的音樂來悼念，陪伴死者，真是人類文明登峰造
極的表現。比起中國傳統追悼死者的恐怖氣氛和淒厲哭

35

聲來，文明太多了。

23　常聽到「流行歌曲與藝術歌曲的分別在那裡」一類問題，甚至聽到「藝術歌曲應向流行歌曲靠攏，學習」一類建議。其實，只要把常用來形容好的藝術歌曲之詞語，如「崇高」、「高貴」、「深厚」、「震撼人心」等，與常用來形容好的流行歌曲之詞語，如「夠勁」，「好甜」，「有磁性」，「一聽就會唱」等加以比較，便可明白二者之分別。至於二者是否應該和能夠互相靠近，融合，答案恐怕是否定的。人都有兩面，一面是動物性的，如食、色、玩樂；另一面是精神性的，如宗教、文化、倫理。一萬年後，二者還是會並存，絕不會合二為一。

24　人有人的語言，動物有動物的語言，繪畫有繪畫的語言，舞蹈有舞蹈的語言。管弦樂，亦有管弦樂的語言。何謂「管弦樂的語言」？此問甚難答，近於「只可意會，不可言傳」之類。然而，亦非絕不可答。以一句一段來說，能用人聲唱出來，或能用一件單音樂

器奏出來的，一般都不是管弦樂語言，而是歌曲或某件獨奏樂器的語言。單件樂器奏來如拆碎之七寶樓台，不成片斷，數件或全部樂器總合奏出來才完美無缺的，便是管弦樂語言。連續較長時間使用同樣樂器或樂器組合的，一般不是管弦樂語言；較頻繁地變換樂器或樂器組合的，是管絃樂語言。很容易改編成鋼琴譜，可以在鋼琴上完整無缺地彈奏出來的，一般不是管弦樂語言；很難改編成鋼琴譜，不大可能在鋼琴上完整無缺地彈奏出來的，是管弦樂語言。

*25* 以管弦樂語言的豐富來為古今中外的管弦樂曲排名次，史特拉汶斯基的《火鳥》第一。為方便分類、歸納、記憶、學習，筆者曾借用中國武術的招式名稱，給華格納，拉威爾，史特拉汶斯基等管弦樂大師的各種技巧、手法命名。結果發現，在同一作品內，論招式之豐富、多變、奇詭、險絕，史氏之《火鳥》比較他人之作品，不但遙遙領先，連他本人的其他作品也沒有一首能及得上。

26 《火鳥》中的招式，簡略列舉如下（括號內之號碼為組曲譜之編號）：此起彼落（2），長中有短（3），震音碎音（3），變化琶音（5），群雞啄米（9），重重疊疊（10），爬上爬下（12），機槍連發（13），撥弦敲弦（26），珠前線後（34），前呼後應（39），以靜襯動（62），縱橫交錯（69），舊酒新瓶（69至80），群雄助威（89），拆碎樓台（93），緊拉慢唱（96），馬不停蹄（98），接力賽跑（104）。此外，在全曲原譜中才有的招式及不必舉例的招式尚有：鼓聲掀浪，群獸怒吼，剛柔相濟，一花獨放，好事成雙……等等。可惜筆者拙於文才，不能像金庸寫武俠小說一樣，給這些技法想出更美更準更絕的名稱，乃一憾事。

27 華格納的《尼貝龍指環》套歌劇之管弦樂片斷，有些史氏所無招式：水銀瀉地，四管齊鳴，以高伴低，弦木伴銅，你問我答，不分彼此，千軍萬馬，一統天下。有興趣研究者宜自己去找「那裡是那裡」，此處恕不公開「謎底」。

*28* 史氏《春之祭》的管弦樂法，最特出的一招是把整個樂隊當作一件打擊樂器來使用。以此招表現原始、粗野，不可謂不成功。可是，這實在是險到極點，近乎旁門左道的招式，稍為拿捏不準，便會「未傷敵而先傷己」。後來一些無此功力又無此內涵的東施之輩，濫用此招，把樂壇弄得一片刺耳鬼叫之聲，想這並不是史氏所樂於見到之事吧？

*29* 「用非管弦樂語言寫管弦樂曲」，例子可舉舒伯特為《露莎孟德》所寫的芭蕾音樂。雖然該曲充滿旋律美，句句可唱，但是，缺少對位，缺少戲劇性，缺少強烈的色彩變化和織體變化，從頭至尾只是旋律加伴奏，而且主要旋律都是頗為呆板的歌謠式節奏。以管弦樂曲論，這當然不算成功之作。請讀者勿誤會庸才阿鎧居然敢大貶天才舒伯特。以作品的充滿靈性、詩意、旋律和聲的美而自然、多變論，舒伯特是無人可及的。缺少第一流的對位技術而被公認為第一流作曲家，古今中外只有一位舒伯特。他三十一歲便英年早逝，可是給人類的音樂寶庫留下了多少無價珍寶！阿鎧對他連崇拜、欣賞、可惜都來不及，怎敢亂貶？怎忍亂貶？想指出的

僅是：如缺少足夠的技藝與功力（包括對所寫之形式的了解和掌握），天才如舒伯特也會有不成功之作。凡夫俗子如我輩，欲寫好一曲半曲，能馬虎乎？能偷懶乎？能騙人乎？

*30* 欣賞音樂難不難？說不難，何以鍾子期一死，俞伯牙便從此不再撫琴？可見知音不易得，賞樂相當難。說難，則何以除聾啞之人，生平不喜歡任何音樂，不曾自己哼唱過幾句的人幾乎找不到？可見音樂人人能賞，絕非貴族之專利品。結論是：不同的人欣賞不同的音樂，不同的音樂亦需要不同的人來欣賞。欲賞樂者，不能不先弄清楚，自己是何種人，宜賞何種樂；欲人賞樂者，亦要先弄清楚，自己有的是何種音樂，需要何種人才宜欣賞。如此則不會有人埋怨欲賞無樂，有人埋怨有樂無人賞。

*31* 所謂「知音難求」，是指確實優秀，卻尚無人知的作家作品，不易遇到能賞識的人。時至今日，誰不會說「巴赫偉大」、「我喜歡貝多芬」？可是，偉大

的巴赫去世後，整整一百年默默無聞，直到孟德爾頌歷
盡艱辛，把他的《聖馬太受難樂》排演出來後，世人才
知道有巴赫。如問巴赫的在天之靈：「千萬世人尊稱您
為音樂之父，究竟誰是你的真正知音？」大概巴赫會毫
不考慮地答：「孟德爾頌！」

*32* 賞樂如賞詩、賞畫，以「耐」字為高。詩
要耐吟、畫要耐看、樂要耐聽。把柴可夫斯基和西貝流
士的小提琴協奏曲相比較，相信一般人初聽都會喜歡柴
多於西。可是聽到十次二十次以上，情形就很可能反過
來，品味較高者會覺得柴協「膩」，西協卻越聽越有
味。以此斷高下，自然是西高於柴。

*33* 如追根究柢下去，是什麼因素造成一件作
品「耐」或「不耐」？這是極難答的問題。就音樂來
說，一般情形是厚重、含蓄，抒內心之情的作品比輕
巧、華麗，描寫外界景物的作品耐聽；對位豐富的作品
比對位貧乏的作品耐聽。但也不盡然。莫札特的作品並
不厚重，舒伯特的作品對位並不豐富，史特拉汶斯基的

作品，以描寫外界景物的居多，但都很耐聽。無可爭議的是：情深情真的作品一定比情淺情假的作品耐聽。

34 中國傳統音樂與西方古典音樂的同異之處何在？同者，都講求好聽、高雅、有意境。異者：

一、中樂大都是單一旋律，西樂則無對位和聲不成樂。

二、中樂音階一般是五至九聲，西樂音階是七至十二聲。

三、中樂一般不轉調，西樂大量轉調。

四、中樂器高音強低音弱，各種樂器的音色不易融為一團，西樂器高、中、低音較平衡，大多數樂器的音色可融為一體。

五、中樂創作的思維一般是「砌磚式」，即越加越高，越加越長；西樂創作的思維一般是「細胞分裂式」，即越變越多，越變越長。由此看來，西方古典音樂是已高而不易再高，中國傳統音樂是不高而大有機會再高。

*35*　漢族傳統音樂的精華不在民歌而在戲曲。以內容的雅俗兼備，調式、曲式、旋律、節奏的豐富論，民歌都遠不如戲曲。漢族民歌之中，熱情向上，深沉厚重，耐人回味的比例不多；哀怨求憐，輕浮油滑，了無餘味的數量不少。好在中國是個多民族的國家，有不少少數民族的民歌相當健康、純樸、清新、豐富。

*36*　廣東音樂、粵劇音樂，基本上是平民音樂、俗音樂。其特點是好聽之中帶幾分油滑；欲登大雅之堂，有待化俗為雅。如何化法？取其好聽，去其油滑，增其剛陽之氣，減其哀怨之味。

*37*　論音樂充滿剛陽之氣，古今中外，無人可與貝多芬相比。貝多芬的作品，充滿力感，永遠激勵人向上。有句話說：「學琴的孩子不會變壞」。也許還可以這麼說：「愛聽貝多芬音樂的人不會頹唐不振。」

*38*　每次聽貝多芬的第九交響樂第四樂章，都

有把靈魂清洗了一遍和跟最好的老師上了一堂作曲課的感覺。這真是一首神聖、神奇、集大成的至尊之作──一般人都能接受和喜歡它簡單、易唱、好聽的主題旋律；行家不能不佩服它極其高明的作曲技巧；政治家可從中體會出人類最崇高、最終極的政治理念；宗教家會認同其眾生平等，人類互愛，神偉大，人渺小的精神；哲學家會發現它用最抽象而直接的語言，把他們用長篇大論都講不清楚的意思和道理，全明明白白地講了出來；建築師和數學家會驚嘆其總體結構的龐大精妙，每一個組成部份都互相關聯而經得起嚴格的分析、計算；文人雅士可從中引發諸多聯想甚至由此產生新的創作靈感……。

假如世界上只準留下一首樂曲，其他統統不準存在（當然包括筆者敝帚自珍的數十首小作品在內），別無選擇，我只好略帶痛苦地把這一票投給貝多芬這首《歡樂頌》。

*39* 選詞作曲──詞長不如詞短，情短不如情長。

*40* 賞樂三部曲──一、多聽！二、多聽！
三、還是多聽！多聽自能出味道，多聽自能辨高低，多
聽自然成樂迷。

原載於香港《明報月刊》1989年3～9月號及
台灣《音樂與音響》第197至200期

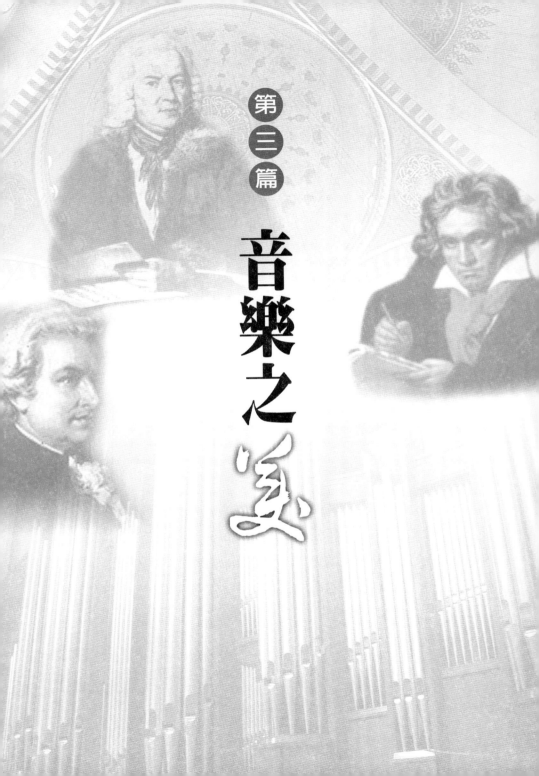

第三篇

音樂之史

*1* 音樂，感情的語言，心靈的呼聲也。其萬能，不如文學；其有形，不若美術。然而，不借景而直接抒情，無形貌而神韻俱在，則為文學美術所不及；登峰造極作品的出現，亦較文學美術為晚。

*2* 音樂之美，首在意境。意境之美，崇高第一，童真第二，高貴第三，奮發第四，深情第五，豪放第六，淡雅第七，悲涼第八，絢爛第九，空靈第十，歡娛第十一，哀傷第十二，粗獷第十三，異族情調第十四，描模自然第十五。

*3* 意境之美，必配合以形式之美。形式之美，可意會而難以言傳者有旋律之美和純聲音之美；雖難解但仍可分析者有精確之美、變化發展之美、和聲對位之美、配聲配器之美、曲式與結構之美；此外，尚有外在形式體裁，如歌劇之美、交響樂之美、弦樂四重奏之美等。

*4* 意境與形式，猶如人之精神與身體，內涵與外貌，相互依存，相互矛盾，相互成就。

*5* 音樂藝術的一大特點是抽象。聽同一首樂曲，甲的感受是慈母哄兒，乙的聯想是山明水秀，丙卻說那是情人私語。正所謂「作者不必定有此意，而讀者未嘗不可作如是想」（繆鉞：《詩詞散論》）。絕對音樂、無標題音樂的好處高處，就在於給聽眾極大的感受與想像空間。

*6* 文學美術創作，均由作者一手完成。音樂創作，作曲者卻祇能完成一半，另一半要由唱奏者來完成。這真是天下作曲者的一大不幸之事與一大幸事。不幸者，要靠人、求人、等人，其苦有過於單思單戀；幸者，一旦遇到合意的「另一半」，其快樂或甚於小登科。

*7* 作曲家祇給予作品骨肉，唱奏家才能賦予作品神韻生命。

49

*8* 久聞巴赫《六首無伴奏大提琴組曲》之大名，先後買過當代兩位最紅的年青輩大提琴家之唱片來聽。可是，一張是始終沒聽完一首便關機，另一張祇是不覺討厭而已。直至後來買到Fournier演奏的唱片，一聽便被迷住，忍不住一聽再聽，前後聽了不下數十次，還覺得聽不夠，這才知道，原來巴赫的作品有這樣美！

*9* 海倫·凱勒（Helen Keller）小姐有句名言：「世界上最美麗的東西，看不見也摸不到，要靠心靈去感受。」音樂中的意境之美，就是這最美麗的東西。可惜學院派的音樂教授和教科書，大都祇講「術」而不講道，以至令這最美的東西逐漸失落，不為當代人所珍惜珍重。

*10* 禱告的聲音，是最美的聲音；禱告的音樂，是最美的音樂。舒伯特的《聖母頌》、普契尼的《為了愛情，為了藝術》、布魯赫的《晚禱》，其動人心弦的力量，都不單是來自純聲音之美，而是同時來自聖潔的情感。

*11* 如基督，犧牲一己之生命為世人贖罪；如佛陀，「我不入地獄誰入地獄」；如松柏，嚴寒下依然青翠；如梅花，冰雪中綻放報春。是為崇高。巴赫的《馬太受難樂》、韓德爾的《彌賽亞》、貝多芬的《歡樂頌》、布拉姆斯的《德國安魂曲》，皆是以音樂表現崇高精神的典範之作。中國音樂似乎欠缺「崇高」的傳統。這或許是近代中國劫難不斷的遠因之一？

*12* 無機巧之心，無名利之意，無淫邪之氣，不知權力和痛苦為何物，滄桑歷盡而稚氣猶存。是為童真。

富而不自誇，同流而不合污，得意而不忘形，有淚而不輕流，苦痛自己獨擔而快樂給予別人。是為高貴。

莫札特的音樂，兼具童真與高貴之美。

*13* 惡勢力面前不畏懼，惡命運當頭不頹唐，絕境之中仍充滿鬥志，屢敗屢戰，獨挽狂瀾，砥柱中流，自強不息。是為奮發。貝多芬和布拉姆斯的音樂，處處充滿奮發精神。

51

*14* 岳武穆思國恥而怒髮衝冠，蘇子瞻念亡妻而夢中淚千行，孟東野嘆無以報春暉，納蘭容若盼與知己緣結他生裏。是為深情。大家之作，無不深情。中國的戲曲音樂，處處深情。區區之小作，亦入此類。

*15* 道之所在，難千萬人吾往矣；義之當為，千金散盡不後悔；情之所鍾，世俗禮法如糞土；興之所至，與君痛飲三百杯。是為豪放。李斯特的《匈牙利狂想曲》、比才的《卡門》、中國的新疆民歌，均是豪放之作。

*16* 蘭花香於幽谷，睡蓮開在月夜，陶潛採菊東籬，王維長伴山水。是為淡雅。巴赫的《G弦上的詠嘆調》、莫札特的協奏曲慢板樂章、劉天華的《良宵》，均是淡雅的代表之作。

*17* 李爾王苦頭吃盡才知後悔，李後主思念江山獨自憑欄，伍子胥出生入死反被賜死，彭德懷為民請

命送掉老命。是為悲涼。威爾第的《奧泰羅》、拉赫曼尼諾夫的第二號鋼琴協奏曲、馬勒的《大地之歌》，均是悲涼的代表作。

18 千花鬥豔，百鳥爭鳴，焰火滿天，禮砲動地，人潮湧，舉國狂。是為絢爛。拉威爾的《波麗露》、林姆斯基・柯薩科夫的《西班牙隨想曲》、柴可夫斯基的《義大利隨想曲》，均是絢爛之作。

19 鳥蹤絕，人跡滅，老翁獨釣寒江雪；塵不染，俗不沾，老僧入定忘大千。是為空靈。西方音樂缺少空靈的傳統。要求之，唯有中國的古琴音樂。

20 心與聖靈相通，喜事雙雙來臨，閒對良辰美景，難題忽然自破。是為歡娛。莫札特的歡娛，是天使在玩耍；貝多芬的歡娛，是巨人唱凱歌；約翰・史特勞斯的歡娛，是世俗之人享受生命。

*21* 窮、困、病相交煎逼,與親愛者死別生離,見花落而知生命無常,被欺屈卻無處可訴。是為哀傷。同是哀傷,西方音樂多悲愴憂鬱之作,如柴可夫斯基的第六交響樂、馬勒的第五交響樂等;中國音樂卻多哀愁怨恨之曲,如《昭君怨》、《雙聲恨》、《江河水》等。中國人歷代苦難甚多,與此究竟孰是因?孰是果?抑或互為因果?真希望才智之士,有教予我。

*22* 勇士策馬飛奔,英雄力降猛虎,縴夫急流勇進,村民擊鼓歡歌。是為粗獷。卡恰都良的《馬刀舞》、巴爾托克的《第一號狂想曲》、史特拉汶斯基的《春之祭》,均是粗獷的代表之作。

*23* 以本族類習用之形式、技法去寫非本族類之題材、內容、風情、音調。是為異族情調。此類音樂多長於色彩濃烈而短於深厚深刻。林姆斯基‧柯薩科夫的《天方夜譚》、克特比的《波斯市場》、克萊斯勒的《中國花鼓》等,均為此類作品的佼佼者。

第三篇 音樂之美

*24* 借景抒情意在情，景勝於情二流聲，鳥鳴人奏技堪讚，何如逕直聽鳥聲？是為描模自然音樂之三層次。貝多芬的《田園交響曲》、莫索爾斯基的《展覽會之畫》等屬第一層；德布西的《水之反光》、拉威爾的《水之嬉戲》等屬第二層；梅湘的《群鳥錄》、廣東音樂《鳥投林》等屬第三層。

*25* 旋律之美，有如絕代佳人，麗質全然天生，權力逼不出，金錢買不到，教無可教，學無可學，其平易無人不愛，其神祕無人可解，真是上帝對人類的一大賞賜。

*26* 音樂開始於旋律，精彩於不單止有旋律，沒落於沒有旋律。

*27* 作文的基礎在造句。句子造不通，文章免談。唱奏的基礎在聲音漂亮。聲音不漂亮，音樂免談。

55

*28* 純聲音之美,其大略為:深寬如海,厚重若地;透如水晶,亮若明星;潔如美玉,柔若鵝絨;剛烈如炸,銳利若劍;圓如珍珠,脆若銀鈴。

*29* 飛機降落不能偏離跑道,電腦操作不能錯按鍵鈕,繪製藍圖不能誤寫尺寸,太空船發射的方位不能差之毫釐。是為精確。音樂唱奏,不但要求極度精確,還要加上隨機變化。大型合唱合奏,上百人同時極度精確加變化,真是人類智慧和自制力的極至表現。

*30* 一粒小小種子變成參天大樹,兩個細胞結合後,分裂、變化,發展為一個人。這是奇蹟,也是美。一個短短的動機、主題,變化發展成一首龐然大曲,也是奇蹟和美。巴赫的賦格曲和貝多芬的奏鳴曲,處處充滿這種令人嘆為觀止的變化發展之美。

*31* 自然色彩有紅、黃、藍、白、黑,每色均有無數層次。加以混合,可產生青、紫、灰等多種新

色。音樂的和聲與此相似。自然的三和絃有大、小、增、減，每種和絃均有其獨特色彩並可轉位。加以混合、變化、擴大，可產生多種七和絃、九和絃、四度音和絃、不規則和絃等。再加上某些音的或經過、或先現、或掛留，其豐富可達無窮無盡之境。同是多姿多彩，美術之色彩凝固，得靜之美；音樂之色彩流動，得動之美。

32　金庸武俠小說《神鵰俠侶》中，「玉女素心劍」由情侶共使，剛柔相濟，左呼右應，互為奧援，互補破綻，其威力遠勝過一加一等於二。音樂的對位，兩條旋律重疊交織在一起，互相對比、補充、輝映，其豐富度、厚度、難度亦遠超過一加一等於二。若三、四條旋律重疊交織在一起，那是作曲技法的登峰造極之境，其表現力之強，音響之豐富，絕非單音音樂所能相比。

33　春之美在潤，女高音似之；夏之美在盛，男高音似之；秋之美在淡，女中音似之；冬之美在沉，

男低音似之。合唱音樂集四美於一身，比之一年有四季，不遑多讓。

**34** 園有百花，林有百鳥，野有百獸，此乃自然之豐富多彩。大型管絃樂團之銅管善剛，木管長柔，弦樂剛柔兼備，打擊樂擅長熱烈，各組樂器均高、中、低音齊備，既自成一體，復融合成團，此乃人工豐富多彩的極至。

**35** 建築物有方、圓、高、矮、多邊、簡單、複雜等形，每種形各有其美其用。音樂之曲式，有單段體、二段體、三段體、變奏曲、迴旋曲、奏鳴曲、賦格曲、自由曲式等，亦是各有其美其用。此為建築與音樂在外形上的相似之處。然而，外形之美易知，內在之美難明，人如是，物如是，曲亦如是。曲式與結構，曲式為外，結構為內。所以，作曲之難，不難在曲式而難在結構。

第三篇 音樂之美

*36* 何謂結構？素材之間的關係是也。結構嚴密者，全曲的素材之間，首尾關照，前後呼應，同中有異，異中有同，秩序井然，理路清楚，邏輯性強。恰如善奕者每下一子，必然全局在胸；善兵者行軍佈陣，必知己知彼；善醫者頭疼可能醫腳，腳痛可能治腰，腰痛可能補腎，腎虧可能強氣。

*37* 音樂體裁各有所長。略言之，歌劇宜表現男女之愛，交響樂長於描繪人生之曲折變幻，合唱宜抒發崇高壯美之情，室內樂長於昇華精美難言之思，藝術歌曲善以樂釋詩，管弦樂與獨奏曲能表現人生人情百態，而猶長於華美燦爛。

*38* 音樂不抒情，休想留美名。歌劇不愛情，可以判死刑。

*39* 柴可夫斯基第六交響樂表現人的悲苦無奈之情，蕭斯塔科維契第五交響樂表現人的奮鬥抗爭之

情，貝多芬的第九交響樂表現人的崇高博愛之情。作曲技法上，三曲均是無懈可擊的典範之作。然而，論藝術與歷史地位，無法不排貝多芬第九交響樂第一、蕭斯塔科維契第五交響樂第二、柴可夫斯基第六交響樂第三。何故？悲苦不若奮鬥，奮鬥不若崇高也。

*40* 同是女主角為情愛而死，同是歌劇藝術的登峰造極之作，我可以連續看十次普契尼的《托斯卡》，卻無法連續看三次查理・史特勞斯的《莎樂美》。何故？托斯卡之情懷聖潔，音樂純美；莎樂美之情懷變態，音樂雖高明卻帶幾分歇斯底里也。

*41* 同是武林絕學，少林拳至剛，太極拳至柔。同是作品中充滿力，貝多芬似少林，布拉姆斯近武當。此由於二人之性格一剛烈，一內向乎？

*42* 看畫，有畫幅很小，但氣象大而深厚者；也有畫幅很大，但格局小而單薄者。布拉姆斯的室內樂

作品，雖祇為三、五件樂器而寫，但無不氣象開闊、深厚博大，有大型管弦樂團的氣魄，可謂「咫尺見天涯，室內知宇宙。」

*43* 古人論詩，有「出水芙蓉」與「錯采鏤金」之說（鍾嶸：《詩品》）。顧魯伯的《平安夜》似出水芙蓉，史特拉汶斯基的《火鳥》如錯采鏤金。前者單純、自然，人人能賞；後者複雜、人工，雅士行家喜之。二者分別代表了美的兩極。

*44* 黃安倫的〈伎樂天〉（選自舞劇《敦煌夢》），集出水芙蓉與錯采鏤金於一曲，開五聲音階而色彩絢爛之先河。單此一曲，黃安倫便可入世界一流作曲家之列。

*45* 近代中國合唱作品中，區區之《歲寒，然後知松柏之後凋》、《知音不必相識》，表現人的崇高之情，已達前人未到之境。但比黃安倫的《詩篇第一百五

十篇》，終輸一籌。何故？地不勝天，人不敵神也。

*46* 平的山不好看，所以平山不入畫。平的音樂不好聽，所以作曲與唱奏均忌平。現存的佛教音樂，大都嫌太平。此是佛教音樂至今未成氣候的原因之一？

*47* 人、寧可實過其言，而勿言過其實。音樂，尤其是樂器曲，亦是寧可小標題、無標題之下，有厚實的內容，豐富的內涵，而勿在大標題、具象標題之下，言之無物，不知所云，經不起聽。

*48* 人怕涼薄，曲怕單薄。

*49* 十二音列體系無主音屬音之分、全音半音之別，猶如物性不分陰陽，家庭不辨長幼，學校不別師生，國家不立君臣，焉能不亂？美感何來？

50　藝術上的真，是真誠而非真實。明乎此，才能領會宗教的偉大，也才能欣賞莎翁的戲劇、金庸的武俠、華格納的音樂。

51　近代中國水墨畫大師潘天壽先生有句名言，叫做「一昧霸悍」，其畫作亦充滿骨力與陽剛之氣。華格納的歌劇，劇情平淡無奇之處，音樂亦充滿戲劇性；內容柔美纏綿之處，音樂亦剛陽氣十足。二人一美術一音樂，一中一西，一古一今，遙相契合。

52　Barsai先生把蕭斯塔科維契的第八號弦樂四重奏，改用弦樂團演奏，易名為「室內交響樂」，比原作精彩得多。類似改奏，亦有令原作失色者。如以吉他奏巴赫的夏空舞曲，以大提琴奏克萊斯勒的小品等。

53　佛漢‧威廉士的《泰里斯主題幻想曲》，集深情、絢麗、色彩多變及強烈的戲劇性於一曲。樂壇有此一曲，好比詞壇之有納蘭性德，打破了宋朝詞人專美

詞壇的一統天下。

**54** 王國維先生評馮延已的詞風為「和淚拭嚴妝」，意謂滿腔眼淚，盡往心中流，臉上卻莊重如常，甚至強作歡顏。聽莫札特第十五號D小調弦樂四重奏，感覺亦如此。

**55** 杏林子用生命和對宇宙的大愛，寫成了兩本感人至深的書，一本是《生之歌》，一本是《生命頌》。莫札特的歌劇《魔笛》，是用音符譜成的「生之歌」與「生命頌」。

**56** 巴赫的音樂是人類對上帝的讚頌，貝多芬的音樂是人類對英雄的讚頌，莫札特的音樂是人類對生命和自然的讚頌。難怪後人把這三位作曲家分別尊稱為樂父、樂聖、樂神。何時世人都能欣賞他們的音樂，何時便是和平、大同、極樂的世界。

第三篇　音樂之美

　　本文完稿於1992年7月，曾先後刊載於台北《音樂月刊》1993年2月號、《香港文藝》創刊號、《省交樂訊》1996年2月號、聯合報副刊1996年5月25、26日。

第四篇

論聲情韻

*1* 唱歌聽歌，標準何在？

阿鎧私意認為，第一在聲，第二在情，第三在韻。

*2* 前人有「聲、色、藝」之說。「色」，其實屬視覺範圍，可以不論。「藝」，涵蓋面太廣，所指不夠明確。不若拈出「情」與「韻」，直觸問題之核心。

*3* 以人作比喻，聲如身體，情如靈魂，韻如衣服。

*4* 聲有「五要」「十能」。

五要是：要穩定、要乾淨、要集中、要通透、要圓潤。

十能是：能剛能柔、能強能弱、能高能低、能鬆能緊、能連能斷、能快能慢、能明能暗、能遠能近、能真能假、能放能收。

第四篇 論聲情韻

5 有人天生一副好嗓子，可是或未遇明師，或方法不對，或用功不足，或悟性欠佳，終生徘徊在美聲花園之外，殊為可惜。李可染先生成名甚早，可是四十多歲才拜在齊白石、黃賓虹兩位大師門下，當「白髮學童」；七十多歲仍天天勤練基本功，加上創造力過人，終於成為當代最有成就的中國山水畫大師。有志於歌藝者，亦當如是。

6 聲音好不等於歌藝好，可是沒有好聲音，歌藝肯定不會好。同理，感情豐富不等於歌聲動人，可是缺了感情，歌聲肯定不會動人。

7 完全無情的歌唱，不是沒有，可是不太多。較常見的是感情不足、不對、不準確。就如同雖然是真人、活人，可是有疾、有病，不是個健康人。

8 做人宜收斂，藝術宜誇張。
在台下，不能把一說成二，更不能把一說成三。在

69

台上，一卻要誇張到十，甚至百，才會有藝術效果。

*9* 讀李白的「一日須傾三百杯」，何等過癮、痛快！如變成「一日須傾三大杯」或「三十杯」，就索然無味。數字尚如此，何況感情乎！

*10* 所謂「喜、怒、哀、樂」，不過是情之粗略分類。除此之外，世間不知還有多少種情。例如，父母子女之情、男女相愛之情、思念故鄉之情、虔敬上帝之情、謝天謝地之情、憂國憂民之情、豪氣萬丈之情、感懷身世之情、悲憤欲絕之情、欲哭無淚之情、愛恨交加之情、悲喜交集之情、左右為難之情、欲拒還迎之情、欲哭反笑之情、喜極而泣之情，等等。

*11* 即使同一種情，也有不同類型。例如「喜」，就有遊戲之喜、節慶之喜、頓悟之喜、得獎之喜、新婚之喜、父母健在之喜、初為人父（母）之喜、女兒出嫁之喜、妻賢子孝之喜、良朋聚會之喜、受到稱

讚之喜、讀到好書之喜、美夢成真之喜、比賽大贏之
喜、得報大仇之喜、寬恕仇敵之喜、久旱逢甘露之喜、
他鄉遇故人之喜、莫名其妙之喜、沾沾自得之喜，等
等。再分細些，同是遊戲，張三與李四不一樣；即使同
一個人，在不同時空，面對不同人時，其感受、想法也
不一樣。如此推算下去，情之種類，何止千萬！簡直是
無窮無盡！

*12* 藝術家要表現、表達好這無窮無盡、各不
相同的情，前提條件是能夠感受、理解、分辨它們。情
冷感者固然做不到，即使天生對情敏感而細膩者，如不
多讀書、多看戲、多接觸各種不同藝術、多向大師學
習，恐怕也做不到。廣泛的文化修養、藝術修養，其重
要，絕不下於苦練本門功夫！

*13* 聲、情之後，更難得、更難論的是韻。
　難得，是因為「繞樑三日」，聲情莫辨，唯韻能
之。
　難論，是因其無形無貌，所指不明。

*14* 「韻腳」、「押韻」、「風流韻事」之類，屬形而下範疇，本文不論。

「神韻」、「氣韻」，與感情是否充足、準確有關，亦不論。

要論者，一是「韻味」，二是「餘韻」。

*15* 韻味何所指？

各種變化是也！

聽一位「彈得不錯」的學生，演奏舒伯特（Franz Schubert）的降B大調即興曲（Impromptu in B flat Major，D 935 no.3），然後再聽霍洛維茨（Vladimir Horowitz）演奏的同一曲，當可明白什麼是韻味，什麼是變化。

*16* 鋼琴本來是最無韻味的樂器，可是在霍洛維茨手下，卻充滿音色變化、速度變化、層次變化，教人驚艷、著迷、百聽不厭。

第四篇 論聲情韻

*17* 聲樂家得天獨厚，除了可變化音色、變化
速度之外，還可以變化音高。上滑音、下滑音、大滑
音、小滑音、不同幅度的抖音，各種各樣樂器奏不出的
裝飾音、倚音、迴音，都是聲樂家的「獨門武功」。講
韻味、變化，器樂家是萬萬及不上聲樂家。據霍洛維茨
本人透露，他獨特的句法、韻味，是從某位老一輩意大
利男高音歌唱家的唱片中學來的。那是青出於藍而勝於
藍了，發人深省。

*18* 西方女高音歌唱家，筆者獨賞安琪蕾斯
（Victoria de los Angeles）。論聲，她比不上妮爾遜
（Birgit Nilson）；論情，她不如卡拉絲（Maria
Callas）；論技，她輸給芭托蕾（Cecillia Bartoli）。可
是論韻，她得分最高。一曲普契尼的《人們叫我咪
咪》，令人每一個細胞都隨著她的歌聲起伏、律動。這
就是韻的魅力、威力。

*19* 中國的地方戲曲，從京戲到黃梅戲，從豫
劇到越劇，都無不極其講究韻味。紅線女一曲《昭君出

73

塞》，新馬師曾一曲《萬惡淫為首》，風靡南國數十年，幾近家喻戶曉。筆者小時候聽過，到老仍然記得，那也是韻味之功。

20 中國傳統樂器，特別注重韻味。管平湖的古琴、陸春齡的笛子、閔惠芬的二胡，都具有一種別人學不來韻味。內子是百分之一百的音樂門外婦，筆者不在家時，她最常聽的CD是林石城的琵琶獨奏。相同曲目，別人演奏的唱片有好幾張，她都不大聽。問其原因，答曰：「這張才夠韻味！」

21 韻味從何來？
答案是：來自變化！換句聾人聽聞的話來說是：來自不準確！

22 音高、節奏，完全準確就沒有韻味。
上百人合奏的交響樂，不能不講求高度準確，所以不易有韻味。

第四篇 論聲情韻

論韻味，大合奏不如小合奏，小合奏不如獨奏，器樂不如聲樂，西方音樂不如東方音樂，其理在此。

23 音色無所謂準確不準確。然而，那怕是非常漂亮的音色，如果一直不變化，就毫無韻味。

24 學音樂之人，為了音高、節奏準確，不知吃盡多少苦頭。到頭來，卻要學習不準確，否則沒有韻味。真是令人情何以堪！

想得通嗎？

如想不通，請讀幾遍李可染先生的名言吧：「用最大的功力打進去，用最大的勇氣打出來。」

仍想不通，請挨一記齊白石先生的當頭棒喝：「學我者生，像我者死！」

再想不通，可以考慮改行。

25 「餘韻」又何所指呢？

結束得耐人回味是也。

　　古人說：「言有盡而意無窮」。在音樂上，則是「聲有盡而韻無窮」。

　　*26* 餘韻，一半來自感情表達得含蓄，另一半來自尾音收得講究。

　　*27* 俗話說：「好頭不如好尾」。此話有理。做人、做事、奏樂均如是。當然，能好頭好尾最好。萬一開壞了頭，更須力求「好尾」。所以，凡大師級演唱演奏家，一句、一段、一曲的結尾，無不全力以赴，絕不隨便，絕不掉以輕心。

　　*28* 收尾分強弱兩種。強收要放盡，要有餘音。弱收要漸慢、漸弱、收圓；沒有聲音之後，還要在無聲之中至少堅持幾秒鐘。「此時無聲勝有聲」，確實如此。

29 某合唱指揮，在一曲應弱收之曲終處，用了一個大手勢，像關公砍大刀般砍下去，把餘韻破壞得一乾二淨。從此，筆者終生不再捧他的場，更不敢把作品交給他指揮。

30 「一曲何止值千金，音音字字撼人心。盪氣迴腸聲情韻，始信繞樑三日真。」

這是筆者題贈給某位歌唱家的打油詩。詩中不但表述了欣賞與感謝，更表達了筆者對每一位歌唱家的厚望。

願天下歌唱家演奏家，人人聲情韻俱佳！

2001年1月完稿於台南

首刊於《繞樑》雜誌2001年4月號

附

錄

# 附錄一

# 寫歌雜論

## 一、音樂的特長

　　每一種藝術，都有它的特點、特長。例如繪畫長於色彩、書法長於線條、雕刻長於造型、小說長於故事和人物塑造等。

　　音樂的特點、特長是什麼？我以為是抒情。人類各種喜怒哀樂之情、幽微難言之情、埋藏得最深的感情，都可以通過音樂抒發出來。以抒情的無所不能來說，大概只有詩詞可以跟音樂相提並論。

　　把音樂與詩詞結合在一起，那就是藝術歌曲。

　　摘錄自〈作曲者的話〉，原載於1993年8月27日在桃園文化中心之「黃輔棠聲樂作品發表會」節目單。

## 二、音樂要好聽

　　音樂要好聽，就如同佳餚要好吃一樣。味道難吃的

81

菜，廚師怎麼吹噓它富於營養，恐怕還是很少人會去吃它。近代作曲潮流似乎不再講究好聽，這是近乎「自絕於人」的事，大有可檢討的餘地。

　　摘錄自〈黃安倫的音樂好在哪裡？〉一文，原載於《省交樂訊》1993年2月號。

## 三、評歌標準

　　我個人評歌的標準是：

　　1. 曲是否達詞意？

　　2. 旋律是否美而新？

　　3. 伴奏寫得好不好？

　　4. 曲調與歌詞聲調是否相配？

　　5. 結構是否嚴密？

　　假如五個方面都得高分，自然是好歌。反之則是差的歌。

　　摘錄自〈香港樂旅雜記〉，原載於《省交樂訊》1995年1月號。

## 四、作曲原則

　　作曲原則上，我一直在追求旋律、意境、功力三者兼備。歌曲寫作上，我個人至高無上的標準是：把歌詞

的內涵、意境表達出來。要讓人只聽音樂、不聽歌詞，也能感受得到歌詞的內涵、意境。近年來，則開始注意到國語四聲與旋律音高的相配。

　　摘錄自〈作曲者的話〉，原載於1993年8月27日在桃園文化中心之「黃輔棠聲樂作品發表會」節目單。

## 五、寫作原則

　　寫作原則上，我極推崇張義德先生論詩時談到的幾點：

　　1. 意境高雅。

　　2. 情感真切。

　　3. 合乎格律。

　　4. 文字精練。

　　5. 要含蓄。

　　6. 可以吟唱（見丹青文庫之《唐詩的滋味》）。

　　不過，拿這些準則來衡量一下自己的作品，恐怕難免被評為「眼高手低，尚待努力」。

　　摘錄自〈作曲者的話〉，原載於1985年9月27日台南市文化中心之「中國歌曲之夜」節目單。

## 六、深入淺出

　　寫文章，有人深入淺出，有人淺入深出。作曲，亦有人深入淺出，有人淺入深出。吾師林聲翕先生之合唱曲《心醉》，便是一曲藏高妙於簡單，化甘美於平淡，聽之令人心醉的深入淺出之作。從該曲中，我們可知道什麼是旋律美、和聲美、意境美、色彩變化（轉調）之美，曲詞相配合之美，以及正格寫法之美。

　　摘錄自〈隨感隨錄〉，原載於《樂典》雜誌1987年9月號。

## 七、雅俗共賞與無我

　　提倡「民族風格」與「自我風格」，不若提倡「雅俗共賞」與「無我」。能得雅士俗人欣賞，民族風格自在其中。此猶如人之進德修業，氣度自華。能無我，則猶如水之變化無常，遇圓則圓，遇方則方，寫什麼，像什麼，是什麼，「自我風格」亦自在其中矣。

　　摘錄自〈驚喜之事一籮筐〉一文，原載於《省交樂訊》1994年5月號。

## 八、技法無中西

　　和聲無中西，樂器無中西，曲式無中西，技法無中

附 錄 一　寫歌雜論

西。有中西者，唯精神內涵與調式乎？

摘錄自〈驚喜之事一籮筐〉一文，原載於《省交樂訊》1994年5月號。

## 九、形式創新與內容創新

藝術作品的創新包括形式與內容兩個方面。柳永開創詞之長調，蘇東坡利用長調抒其曠達之情。二人之創新一在形式（技法），一在內容。今人之論創新，似乎只知有形式技法而不知有內容。捨本求末，苦己誤人，可嘆可哀！盼中國樂壇多出幾個黃安倫、鮑元愷，一振衰頹之風，帶來更多驚喜！

摘錄自〈驚喜之事一籮筐〉一文，原載於《省交樂訊》1994年5月號。

## 十、阿鏜五戒

阿鏜五戒：一戒靠作曲掙錢養家活口。二戒靠作曲求取功名虛名。三戒勉強寫無真情和應景應酬之曲。四戒懶讀書、讀譜、聽經典之作。五戒懶做對位練習。

摘錄自〈隨感隨錄〉，原載於《賞樂》一書，第71頁，大呂出版社1990年12月初版。

## 十一、頓覺斗室大

為古詞譜完數曲，突覺千年歷史，萬里江山，盡在斗室之內。平常常嫌斗室小，此時頓覺斗室大。

摘錄自〈隨感隨錄〉，原載於《賞樂》一書，第70頁，大呂出版社，1990年12月初版。

## 十二、尊歌詞為高

無論歌唱家或作曲家，都應該尊歌詞和歌詞作者為最高。起碼，我本人譜曲的歌，如果改動某些音符或改變某種處理，對表達歌詞意境更為有利，我一定支持這種改動。

摘錄自〈香港樂旅雜記〉，原載於《省交樂訊》1995年1月號。

## 十三、詞曲關係

詞曲之關係，大略有四種：

1. 如父母與子女。子女既由父母所生，必然骨血以至外貌皆與父母相近。然而，子女的成就可能比父母大，子女終有一天會離開父母而獨立。亦有父母因子女而知名，顯貴者。

2. 如恩愛夫妻。恩愛夫妻，不必性格相同，從不吵

架，但一定是互相遷就，調適，容忍，諒解，然後才能做到相敬如賓，渾成一體，心有靈犀，你我難分。

3.如嫖客與妓女。雙方雖有肉體關係，但並非至親至愛，甚至全然不親不愛，僅是各付代價，各取所需。所幸是你情我願，並不違法。

4.如強暴漢與美女。全然不管美女的意願，感受，死活，只為了沾一點美女的名，圖一點美女的利，洩一己與獸類無異的私欲，而硬生生把美女糟蹋得痛苦不堪。猶有甚者，如此強暴漢，摧花賊，卻還自命風流，硬充風雅，真令天下憐香惜玉者為之同聲一哭。

該短文寫於1993春台灣省交響樂團舉辦之第二屆中國作曲家研討會期間，未公開發表過。

## 十四、露字隨談

寫歌，以寫出歌詞的意境為第一要求，也是最高要求。強求每字皆「露」，即讓不知歌詞者也聽得出唱什麼，就如同那些要求畫中之物與真實之物完全相似者，難免被蘇東坡譏笑為「見與兒童鄰」。蓋因三歲小孩說話，已可做到每字皆露。如果以此為第一要求，又何必聽唱歌？乾脆聽朗誦算了。當然，在意境第一的前提下，能顧及中文發音的平上去入，抑揚頓挫（事實上，

陽平在國語中並不平,入聲也不見了)是最好的。如果意境與露字有衝突,不能統一,則寧可犧牲露字,成全意境。

筆者常覺得,中文既是世界上最美麗,最優秀的語言,否則不可能產生那麼多舉世無匹的好詩好詞;但同時也是最整人,給音樂家最多限制的語言。發音完全相同,只是音高稍微低一點或高一點,意思便整個改變掉。這樣的語言,要求字字聽得清楚,恐怕舒伯特再生也無法作曲。中國音樂的落後,恐怕中文要負上一點點責任(希望這兩句話,不要招來太多指責和麻煩)。

筆者這樣說,並不是主張作曲的人不必研究中文的聲韻,而是主張欣賞的人大可指責寫歌唱歌的人寫不出,唱不出歌詞的意境、神韻,卻不應把聽不清歌詞是什麼的責任推到作曲者和歌者的頭上。要指責,先要指責聽者自己。連歌詞是什麼都不知道,那裡有說話和評論的資格?就像一個欣賞草書者,不去欣賞人家書法的筆墨功力,行氣神氣,卻指責書法家不把每個字都寫得讓他看明白是什麼字,豈非大笑話?

或問,為什麼中國戲曲和流行歌曲的歌詞可以聽得那麼清楚?答曰,戲曲的做法是先有曲後有詞,以詞填曲,其代價是音樂的獨立性,形象性和藝術價值大打折

扣；流行歌一般亦是以詞就曲，加上一般是內容簡單，語言淺白，一字一音居多，頂多是一字數音，極少有利用長音和拖腔，把歌詞的內涵意境擴張、發展、昇華到極致。其實，有些藝術價值甚高的戲曲唱腔，不懂唱詞的人也絕對無法當場聽清楚唱的是什麼字。有人聽得搖頭晃腦，如癡如醉，其實已經不是在追尋「唱什麼」，而是在欣賞其意境和韻味。

　　摘錄自〈隨感隨錄〉，原載於《樂典》雜誌1986年12月號。

## 十五、用方言寫歌

　　一直想為「用方言寫歌可做到每字皆露，為何用國語卻不成」這個問題找答案。感謝東海大學中文系教授薛順雄先生，為我找到一半答案，並啟發我找到另一半答案。薛先生的答案是：方言有七、八個聲調，與自然音階的七個音剛好相配；國語只有四聲，硬要與七聲相配，必然會產生「牽就」的現象，而造成語音不清。以王維《相思》詞中「願君多採擷」一句為例，在國語中，「願君」與「怨君」發音和音調完全一樣，無論用什麼音來配這兩個字，皆是「願」與「怨」不分。在粵語方言中，「願」的聲調低，「怨」的聲調高，即使由

三流庸手來配曲都不會混淆不清。

　　筆者找到的另一半答案是：方言字一般是單音字，幾乎每個字只需在七聲音調中找出一個音來便可相配。例如粵語「媽麻馬罵」四個字，配上「5516」四個音，保證「每字皆露」。可是國語四聲，除了第一聲（陰平）是單音外，其餘三聲均是多音字，其中第三聲（上聲）是無論用什麼樣的音符組合，都不能露字的。仍以「媽麻馬罵」四個字為例，媽可用5，麻可勉強用12，罵可勉強用53。可是「馬」字卻無論用136或是365，都覺得不對，只用兩音或一音，則更加不對。

　　由此可見，用國語寫歌，要每字皆露是根本不可能之事。能大體上露字或不用低音配第一聲，不用下行音組合配第二聲，不用高音配第三聲，不用上行音組合配第四聲，已經難乎其難，近乎完美了。不過，無法每字皆露，亦帶來一個好處——不拘於「某字必某音（或某幾音）」，音樂寫作上便大大自由起來，使對位旋律，多聲部合唱、重唱的寫作變成可能。否則，音必遷就字，和聲對位無法寫，便不可能有合唱重唱。看來，精緻的複音音樂首先出現在使用拼音文字的西方國家，而不在使用單音節象形文字的中國，並非偶然或沒有道理之事。

摘錄自〈隨感隨錄〉，原載於《樂典》雜誌1987年9月號。

## 十六、用方言寫合唱

為嘗試追求「每字皆露」及應香港一位聲樂家朋友之邀，亦為向「重重限制」（包括歌詞、方言、風格等）挑戰，最近譜曲的十二首古詞歌，均用粵語。其中兩三首，詞意和樂意均宜寫成重唱或合唱。可是，由於字音的限制，二部三部根本寫不下去。勉強硬寫，不是「馬」變成「媽」，就是「聲不和」，「位不對」。此事證明，如不是筆者超低能，便是中國語言文字確實限制了和聲對位的使用、發展。

中國的歌樂和戲曲音樂，千百年來基本上只有主旋律，沒有如西洋音樂般複雜，精妙的和聲對位，固然與中國傳統記譜法的不完善，樂器的簡陋（沒有如鋼琴般可演奏複雜和聲對位的樂器）有關，可是亦與中國語言聲調的過於精緻，不容許有少許變化，一變化便改變字意，有絕大關係。現代四聲的國語，代替了八、九聲的粵、閩、吳等方言（這些方言，很可能部份是古代的國語），為和聲對位在中國歌樂中的應用，掃除了不少障礙。雖然用四聲部合唱形式寫的中文國語歌，必定有不

少字與四聲不嚴格吻合，做不到「每字皆露」，但起碼聽起來不至令人掩耳。

如要強寫用八、九聲方言唱的四部合唱，相信不但筆者要吃鴨蛋，即使中國現代合唱音樂的先行導師黃自、吳伯超、李抱忱先生再生，也會被難倒。

以上所寫，僅是一些現象及其解釋，提不出任何前瞻性、建設性的意見。希望這些現象能引起同道朋友的研究興趣，由此引發出一些對中國歌樂創作有價值的理論，方法和建議。

摘錄自〈隨感隨錄〉，原載於《賞樂》一書，第70頁，大呂出版社，1990年12月初版。

# 附錄二

# 德沃夏克
## 《新世界交響樂第一樂章呈示部》
# 學習筆記

1～3小節（下同） 主旋律在大提琴。Bass、中提琴使用低音區伴奏。主旋律切分節奏，免呆板。中提琴半音下行，免單調。

相同音區，大提琴音色比中、小提琴更亮。高招。

3～4 節奏變長為短，有對比，有戲劇性。

6～8 是1-3小節的轉調，改變配器與伴奏而成。同中有異。

9～12 切分音、定音鼓、樂器的變換、短促的動機。極強烈，與前面形成大對比。

13～14 Bass獨奏，又輕又慢，與前面又是大對比。

　　15～18　　15與16是問答式的對比。17與18是15、16的模進。16、18的節奏很有性格：一組附點接一組反附點，一頭一尾重音。

　　19～20　　是最有管弦樂效果的「齊-獨-齊-獨」，即「群雄助威」招式。

　　21～22　　第一小提琴與其他樂器形成切分關係，節奏很活。

　　23　　第一次出現弦樂用弓奏的碎音。

　　**小結**：短短23小節（序奏），變化如此之多，對比如此之大，招式如此豐富，令人嘆為觀止！

　　24～27　　弦樂在高聲部奏碎音和弦，伴奏法國號在中音部的主旋律。低音弦樂撥奏，加厚正拍的音。

　　28～31

　　1. 豎笛與低音管相距一個八度，奏同樣的三度旋律。此法在鋼琴上不能用，但在管弦樂中，卻是增加厚度的常用方法。可名之為八度重複。

　　2. 另有低音線條由大提琴奏出。Bass只奏首尾兩音，空掉中間兩音。此法可避免低音太重，或低音單調。

　　3. 第一小提琴與中提琴用碎音奏相差一個八度的B

**附錄二** 德沃夏克《新世界交響樂第一樂章呈示部》學習筆記

音。此招既可豐富整體音響，又不會蓋住主旋律，妙。

4. 第二小提琴與大提琴第一拍是「互換音」，第二拍是互相加厚。

如此平淡無奇的一句，卻有四個層次，想不豐富、不厚，也難！

32～35　是24-27的重複，但高了八度。樂器從法國號變成雙簧管，伴奏和弦也移到低、中音弦樂。

36～38　是28-31的重複，但改由長笛、雙簧管、低音管同時在三個八度上奏出，且是從小調改為大調。伴奏、織體與28-31大体上相同。

39～46　主題在弦樂的三個八度上出現。管樂器除長笛外，齊奏和弦來加厚主旋律。

47～52　本來是個簡單的二聲部經過句，可是，弦樂把每個八分音符都奏成兩個16分音符，Bass把固定低音Ａ作八度反覆跳動，整體效果就變得豐富起來。「同音重複」——這是把聲樂語言變為管弦樂語言的重要招數。

53～58　管、弦各在三個八度上重複。管樂奏大二、小三度和弦，弦樂把大二度、小三度和弦分解。低音隨高音模進，為後面主題強出作鋪墊。

59～62　如何加厚，這四小節是佳例。第一主題

95

由低音樂器（木、銅、弦）奏出。除小號外，其他樂器在高音區奏和弦，弦樂用碎音。小號奏主音E，但節奏有異於其他樂器，是附點四分音符之後，接兩個16分音符，再接一個二分音符。其關鍵是小號的些微變化，使此主題豐富起來。

63～65　本是個平淡無奇的經過句，但因其節奏強烈，與前面形成節奏的對比，所以很有管弦樂效果。

66～72　其節奏延續前面三小節，但配器有變。

1. 附點節奏的伴奏不用大量樂器，僅一小節用Bass，一小節用法國號。

2. 加了三度的下行對位旋律，由豎笛奏出。

3. 最可注意者，是豎笛的旋律是聲樂的，可是到了第二小提琴與中提琴聲部，由於「化」成16分音符，便變成了非聲樂的弦樂器語言。

這種化聲樂語言為管弦樂語言的功夫、本事，重要之極！

73～76　一問一答，再一問一答。和弦有變：減、大；七、小。

77～90　管弦樂法上，這14小節的經過句可注意者有：

1. 低弦聲部，大提琴是兩拍一音的下行音階，Bass

只用撥奏奏第一拍的同音。這是避免低音太重的妙法。

　　2. 中提琴一直奏「左手碎音」。其功能為何？

　　3. 豎笛與低音管的分解和弦，豎笛多奏一音，低音管少奏一音，用意何在？

　　91～98　這是副題，在G小調上。由長笛、雙簧管同奏。伴奏的層次居然有四個：

　　1. 法國號每拍一音的D音。

　　2. 第一小提琴的泛音D長音。

　　3. 第二小提琴的碎音D。

　　4. 豎笛在高音區的對位旋律。

　　同是D音，可以一變為三。只有在管弦樂上，才有可能。

　　99～106　這八小節主題與91-98完全相同。主題由第二小提琴奏出。仍維持伴奏的四個層次：

　　1. 大提琴撥 D、G 兩個頑固低音。

　　2. 中提琴左手碎音。

　　3. 第一小提琴的D音，一高一低，作八度來回跳動。

　　4. 木管（長笛、雙簧管）奏長音和弦。

　　107～110　副題的變化、模進。可疑者有二：

　　1. 為何第一聲部的旋律（第二小提琴）與第二聲部

的旋律（大提琴、Bass）要相差兩個八度？ 中間由中
提琴奏G音填空。這個有意安排，目的何在？

　　2. 高聲部（第一小提琴）肯定是個後來才有的對位
旋律，它的功用何在？

　　111～114　突然轉到遠關係（高半音）的升G小
調，第一小提琴與豎笛、低音管一呼一應，甚有色彩變
化和管弦樂效果。

　　115～120　兩小節為一單位，三次模進，和聲進
行是： E、E、a、 F、C、a。富於色彩變化。管弦樂
法上，可注意者有：

　　1. 首次出現大提琴撥弦伴奏，令人耳目一新。

　　2. 用低音管、豎笛、長笛各在不同音域奏三度和
聲，互相差一個八度。這樣的處理，既照顧到讓三種樂
器都在它最漂亮的音區演奏，又讓和聲在低、中、高三
個音區同時充實地出現，達到豐厚之效果。

　　121～124　四小節均在E大和弦上。第一聲部是
一、二小提琴的下行琶音。高、中聲部是管樂器奏和
弦。低聲部是大提琴、Bass奏E、B二音的碎音。中提
琴奏與第一聲部反向進行的琶音。最可注意者大概是居
然能在這樣的地方，都能安排出反向進行。其次，則是
加入定音鼓，增強、增厚了整體效果。

125～128　四小節均在e小調。第一旋律在低音聲部，由大提琴、Bass奏出。第四小節上方仍保持在e小調，但因第一旋律走到了升C音，所以變成了半減七和弦。這四小節，如果由我來寫，一定不可能出現由長笛、豎笛在高音區奏出的「附點頑固高音」。這個硬加上去的「附點頑固高音」，或多或少讓整個音響更豐富。由此可見作曲者在「豐富」二字上，下了多少功夫！

129～132　主旋律在第一、二小提琴。這個旋律，是第二主題（副題）變成大調。可注意者：由大提琴和Bass奏出的低音D的節奏，與主旋律的節奏似乎格格不入。前者是：八分音符、八分休止符、接一個三連音。後者是：兩個八分音符之後，一個短短長，再四個十六分音符，接一個四分音符。這是否屬「節奏的對位」，或是節奏的豐富？

133～136　中、高音均與125-128同。些微變化是低音部的旋律。

137～140　是129-132的重複。只有大提琴與低音管有少許不同。

141～144　前兩小節是139-140的重複。後兩小節是142的重複。功能是讓音樂鬆弛下來。

145〜148　進一步鬆弛並慢下來。只剩下四組弦樂器。中提琴與第二小提琴是有意的平行五度。五度音程是「空」的。平行五度是空接空，有助於鬆。

149〜156　是結束主題（closing theme），由長笛獨奏，四組弦樂器輕奏長音和弦伴奏。

157〜164　主旋律重複前面四小節，由第一、二小提琴兩個八度奏出。豎笛、低音管用先休止半拍的切分節奏，演奏主音和三級音伴奏，同音不同音域。大提琴輕拉低音，Bass撥奏第一拍的音。

165〜170　用重複「短短長」音型的方法，層層推進，帶出下面強奏的closing theme。可注意者是169、170兩小節豎笛、低音管用震音來增加漸強的效果。大提琴、Bass與主旋律是以反向進行為主。

171〜174　Closing theme 由長號、大提琴、Bass強奏。其他弦樂奏碎音助威。多數管樂器、定音鼓奏和弦助威。長笛、雙簧管、第3、4法國號奏模仿對位（173、174）。

175〜180　呈示部的結束。前三小節極強、極濃，後三小節極弱、極淡。然後，反複到第24小節的呈示部開始。

**總結：**德沃夏克這部傑作的成功要訣，全在變與厚

兩個字。變則豐,厚則富。多變又夠厚,自然豐富。其變化之多之大之快,遠超出一般人所想像。不善變,是歌曲的寫法,不是管弦樂曲的寫法。就此意義上說,不善變,就沒有管弦樂。這個變,包括節奏多變、樂器多變、和聲與調性多變等。本人寫了這麼多首管弦樂曲之後,才悟出這一「變」字,真夠笨!

# 附錄三

# 音樂結構分析與教學隨筆

傳統音樂理論課，主要有和聲、對位、曲式、配器，號稱「四大件」。每一件，都是一門大課，都自成嚴密系統，都有教此門課的名師、名著，都有分析不完的譜例，做不完的習題。唯獨「結構」這個東西（其實是「非東西」），從來都是有專書而無專課，人皆知其重要而不易說得清楚其為何重要，甚至不明白其所指為何物。

最近兩年，筆者莫名其妙地被分派到教「樂曲賞析」課。為避免與其他課內容重複，分析部份我把重點放在結構。兩年下來，居然小有心得。剛好林清財老師為《紫竹調》逼稿，於是，趁此機會，把一些想法和做法寫下來。一方面是分享，一方面向同行師友請教。

## 結構與曲式

　　二十年前，筆者的第一位正式理論作曲老師張己任先生，在香港對記者談到，中國音樂作品一般缺乏嚴密結構。結果，一位頗有名氣的中國作曲家不服氣，寫文章爭辯，說中國音樂一千多年前就已經有三段體，有套曲；近代中國作曲家的作品更有不少是用奏鳴曲式，迴旋曲式等。

　　這位作曲家，顯然把結構與曲式看作同一回事了。相信有此誤解的人，為數不少。

　　感謝張己任先生，當時就很清楚地讓我明白，結構與曲式各自是怎麼一回事。在大量的對位、和聲習作批改過程中，他最常問我的兩句話是：「你為什麼要用這個音？」「這個地方跟前面有什麼關係？」開始時，我覺得他問得莫名其妙，毫無道理。後來被問多了，才慢慢地領悟出其中真諦。

　　十五年後，我憑著張先生當年所教和自己的摸索、體會，終於在〈音樂之美〉一文中，敢對結構與曲式作了如下論述：

　　「建築物有方、圓、高、矮、多邊、簡單、複雜等形，每種形各有其美其用。音樂之曲式，有單段體、二

附錄 三　音樂結構分析與教學隨筆

段體、三段體、變奏曲、迴旋曲、奏鳴曲、賦格曲、自由曲式等，亦是各有其美其用。此為建築與音樂在外形上的相似之處。然而，外形之美易知，內在之美難明，人如是，物如是，曲亦如是。曲式與結構，曲式為外，結構為內。所以，作曲之難，不難在曲式而難在結構。」

「何謂結構？素材之間的關係是也。結構嚴密者，全曲的素材之間，首尾關照，前後呼應，同中有異，異中有同，秩序井然，理路清楚，邏輯性強。恰如善奕者每下一子，必然全局在胸；善兵者行軍佈陣，必知己知彼；善醫者頭痛可能醫腳，腳痛可能治腰，腰痛可能補腎，腎虧可能強氣。」

## 辨認素材

要分析素材之間的關係，前提是能辨認素材的特徵、特點。

如何讓學生一下子就能抓住每一個素材的特徵、特點，是教學中要解決的一大難題。

為了讓學生對此有概念，我會先請兩位學生站出來，充當「模特兒」，讓其他學生用對比的方法，找出

105

這兩位學生各自有何特徵、特點。所謂特徵、特點，當然必須是獨有而不是共有的東西。例如，一個鼻子，兩隻手，那是人所共有的東西，就不能算特徵。假如兩個人之中，有一位戴眼鏡，一位不戴；一位留長頭髮，一位剪短頭髮；一位個子高，一位不太高，那就是各自的特徵、特點。

有了這個概念之後，就可以進入音樂素材的分析。通常，可以從節奏、音形、調性、速度等方面入手。然後，如有必要，可以擴展到和聲、對位、織度等。

以巴赫的二聲部創意曲第一首為例。它的動機、也是最重要的原始素材，有些什麼樣的特徵、特點呢？根據以上原則，我們可以把它歸納為：

**節奏**——一個十六分休止符之後，接七個十六分音符，再接四個八分音符。

**音形**——第一拍是音階式上行，第二拍是三度跳進下行，第三拍是上行四度跳進，第四拍是二度鄰音。

**調性**——在C大調的一級和弦上。

**速度**——中速。

抓出原始素材的特徵，是結構分析最重要的第一步。這一步走穩了，後面要分析它的各種變化、變形，才有所依據。

附 錄 三　音樂結構分析與教學隨筆

# 辨別調性

　　頭一年教的音樂賞析，是87年度（1998）音四乙的選修課。這一班程度普遍比較高，我完全沒有遇到有辨別調性問題的學生。第二年，是88年度音四乙和音三乙的共同選修課。上了幾堂之後，我才發現，有相當多同學，連很簡單而清楚的旋律，都無法正確地判斷其調性。

　　整個西方古典音樂最有代表性的作品，都建立在調性的基礎之上。如果不具備正確地辨別調性的能力，就根本不可能作任何結構分析。別無選擇，我必須給她們補上這方面的課。

　　除了幾乎每堂課都作一點分辨調性的練習之外，我安排了一次內容很特別的期中考：用臨時升降記號的方式，列了六段調性相當清楚的短旋律，要學生一一寫出其調性。答對一題得十五分。如得分少於60，則補到60分。結果，大約四分之三的人得到95分，四分之一的人錯一題或兩題。還有幾位同學，只得到45分。

　　通過這樣的訓練，雖然仍達不到我心目中覺得應該達到的標準，但學生這方面能力普遍有所提高，也算盡力了。

107

## 「音際關係」與「人際關係」

　　複雜的東西要讓學生明白，借用比喻是個好辦法。

　　為了讓學生明白素材之間的關係，也就是音符之間的關係，是怎麼一回事，我常借用各種人際關係來作比喻。以下，是一些具體例子：

　　主題與對題——通常是密對疏、剛對柔，其關係有如夫妻。

　　近關係轉調——有如兄弟姐妹。

　　遠關係轉調——有如堂或表兄弟姐妹。

　　素材的少許改變——有如父母與子女。

　　素材的大幅度改變——有如隔代親戚。

　　沒有「血緣」關係的素材——有如朋友或陌生人。

　　任何比喻，當然都有其局限、不足、甚至不妥之處。但通過這些比喻，學生確實會比較容易了解「素材之間的關係」這個抽象、隱晦、不容易弄明白的問題，究竟是怎麼一回事。88年度期末考，我出的題目是寫一篇巴赫平均律鋼琴曲集上冊第八首升d小調賦格曲的結構分析報告。結果，絕大部份同學，不但能指出主題的各種轉調、轉位和變化，連主題的壓縮、擴大、倒影等，也都能分析得出來。這要歸功於比喻教學法。

# 杜麗克與顧爾德

任何分析，都不能不以理性為主，所以，都難免偏於枯燥無味。它遠不如純音樂欣賞或聽故事那麼有趣。如果能寓分析於故事與欣賞，則是教學上的另一層境界。這樣的課，兩年下來，我只上過一堂。

那是臨近學期末，計畫中的教學內容已經完成，「賺」回來的一堂課，所以可以大跑野馬。

我先講了一個我自己經歷的真實故事：

「不久前，因為看了顧爾德（Glenn Gould）的傳記，便跑到系圖書館去，看了大量他的演奏錄影帶。他彈琴聲音非常集中，音樂很有魅力，每一個音符都是用整個生命投進去，彈出來的。我從他的演奏中，獲益極大。

有一天，去逛大眾唱片店，見到一片他彈奏的巴赫《郭德堡變奏曲》（Goldberg-Variation）CD。我知道，那是他成名的王牌演奏曲，便買下來。回到家裡，聽了好幾次，居然都聽不出來，後面的變奏與第一段的主題Aira有什麼關係。這是很罕有的經驗。於是，我把該曲的樂譜找出來，細心地分析一番。最後發現，這首變奏曲，所有的變奏，都不是根據Aira右手的旋律來變奏，

而是根據左手的低音線條、和聲來變奏。

　　這樣的組織結構，照道理，在演奏上，應該較為強調低音線條，而絕不能像彈奏蕭邦的夜曲一樣，右手重，左手輕。可是，顧爾德的演奏，卻是如此明顯地突出右手高音部的旋律，左手的線條只是隱約可聞。難道所有鋼琴家都是這樣彈的嗎？不可能吧！我帶著這個疑問，專程再去逛唱片店。看到一片DG公司出的此曲唱片，標價五百多元，是相同曲目中最貴的。我心想，DG是大廠牌，不可能亂訂價。敢賣這麼貴，一定差不到那裡去，於是，便把它買下來。回家一聽，不得了，簡直是仙女下凡，令我驚豔更驚喜。演奏者是誰？是Rosalyn Tureck，一個我以前從來沒有聽過這個名字。請你們記住這個名字──Tureck！中文可以翻做杜麗克。」

　　講到這裡，我把兩個不同版本分別播放給學生聽，讓她們自己去發現，並講出兩個版本的不同之處。

　　有同學說：「顧爾德的速度比較快，杜麗克的速度比較慢。」

　　有同學說：「顧爾德的演奏比較平面，杜麗克的演奏比較立體。」

　　有同學說：「顧爾德比較突出右手的高音，杜麗克

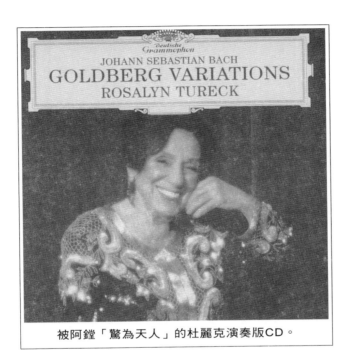

被阿鏜「驚為天人」的杜麗克演奏版CD。

比較突出左手的低音。」

　　有同學說：「顧爾德的音色變化比較少，杜麗克的音色變化比較多。」

　　一位耳朵特別敏感的同學說：「第一小節左手三個音，杜麗克用了三種不同的音色音量，聽起來是三個不同層次的聲部，對比很分明。顧爾德這三個音的音色音量都一樣，聽起來是一個聲部，一個層面。」

　　通過這樣的故事與對比式的欣賞，同學不但「耳界」

高了，同時也在無意之中，加深了對什麼是「結構」的
了解。

這堂課，學生特別安靜。我自己，也上得比平常輕
鬆、愉快、更有成就感。

## 在辯論中分辨

人的天性，是有競爭之心的。善用此種天性，有助
於教學。

88年度最後一堂課，是一場辯論比賽。辯論主題，
是《西施幻想曲》在結構上是好作品還是爛作品。辯論
方法，是把全體學生分為兩隊，各選出一位隊長，用抽
籤方式分AB隊。A隊是「好隊」，B隊是「爛隊」。

在此有必要作點來龍去脈的交代：《西施幻想曲》
是本人應梅哲先生之邀，為蘇顯達教授與台北愛樂室內
及管弦樂團1993年歐洲巡迴演出而寫。風潮唱片公司
把它收進《台灣狂想曲》CD專集，於今年二月正式發
行。我把該CD專集送給一些作曲界同行師友聽，請他
們給我一些說真話的評論。結果，該曲得到兩極評價。
有人說它是整張CD最好的一首，有人說它結構散，高
不成低不就。

　　我先把這些行家評論原文發給同學，然後播放該曲數遍。在開始辯論之前，特別要求同學不要把該曲當成是老師的作品，而必須全力以赴為自己那一隊的論點找論據。同時強調，這是一場遊戲，結果並不重要，重要的是過程和訓練。

　　於是乎，兩隊你來我往，唇槍舌劍，一方拼命找該曲「爛」的根據，一方極力說該曲「好」的理由。熱鬧盛況，一年來從未有過。最後，我裁決：「辯論不分勝負，請同學繼續思考。」

　　教音樂結構分析，前提是學生必須達到某種程度。如果學生程度夠，教起來有趣又享受，有如入寶山探寶。如果學生程度不夠，教起來就吃力，有如拉牛上樹，雙方都辛苦。兩年下來，兩種感受都有過。未來如仍要教這門課，我的努力方向應該是多些欣賞，盡量把枯燥的分析與有趣的故事、遊戲，結合在一起。

　　本文2000年7月完稿於台南，首次發表在台南女子技術學院音樂系學報《紫竹調》2000年10月號

# 附錄四

# 我的作曲師承

## 一、多寫為師

三十歲以前，我作曲全憑直覺。寫過獨唱、說唱、獨奏、二重奏、中小型合奏、獨幕歌劇、整出歌舞劇等。至今仍留下來的，只有《鄉夢組曲》（小提琴與鋼琴），以及三分之一首寄名在友人名下的小提琴獨奏曲。可見，缺少了功力、技巧的作品，那怕其他方面不差，也經不起歷史淘汰。

從另一方面看，如此大量地隨性亂寫，也非全無好處。起碼，不會覺得寫作是高不可攀的事。廣東人說：「要夠膽」。以多寫為師，最大好處就是讓我寫作時夠膽，不怕丟臉，不怕批評，不怕失敗，不怕寫不出來。

## 二、洋人老師

在美國肯特州立大學（Kent State University）念研

阿鐉的第一位作曲老師，洋人教授 Dr. Walter Watson。

究所時，我主修小提琴，同時選修了華特遜（Walter Watson）教授的作曲課。

　　這位洋人老師看了我的作品後，大加稱讚，鼓勵我盡量多寫，後來還聯絡為他出版作品的出版社，想為我出版作品；另一方面，他也看出我的作品有重大缺陷，在發展上欠缺邏輯性，寫不大，寫不厚。他很想幫我改進，也給我開了「直接向貝多芬等大師的作品學」之「藥方」。可是，由於藥不對症，沒有從根本、從基礎做起，兩個學期下來，我的作曲本事並沒有太大提高。

## 三、指路老師

　　拿到碩士文憑後，趁回香港結婚之便，我請《音樂與音響》雜誌老闆兼總編陳浩才先生引介，拜見了黃友棣教授。

　　黃教授看了我的作品後，給我一大當頭棒喝：「你必須從頭學起，把傳統的和聲、對位等課，先一樣一樣學好，然後再作曲不遲。」

　　我回到紐約後，棣公給我寫過幾封非常重要的「指路信」。茲錄其中兩封的片段在此：

　　「如有機會，盡量學習Counterpoint，不要一開首就學那些現代對位法，因為那是沒有基礎的東西，且不合你用於作品之內。待你學好 C.P.，再修作曲課程，然後你的提琴曲可以加以展開，將來就不必只拿穀種來吃，只須幾粒穀種，就可以種出幾十斤米來，以後不愁饑餓了。」（1979年1月1日）

　　「兩首大作果然進步很多。尚待改善之處，約為下列各項：

　　1. 變奏方法，只是曲調本身加裝飾華彩，無法在和聲裡加以變化，這是和聲未成熟。

　　2. 伴奏的Bass進行最差。因為和聲缺乏訓練，遂無法選得好的Bass，低音的線條配不起高音的線條。

　　3. 伴奏不能只用Broken chord。這是醜女人搽得滿面粉，並無麗質可言。麗質乃在和聲的才幹，配合曲調應用對位技術，使全曲充滿趣味。

　　4. 對位技術與和聲技術結合起來，便是（不同聲部的）模仿進行。所用的模仿若只限於八度音程的Canon形式，就表示能力尚差。這方面若缺磨練，作曲就無法進步。

　　5. 各聲部的節奏必須疏密得宜。伴奏與曲調，常用相同的節奏，就是未懂節奏安排方法。

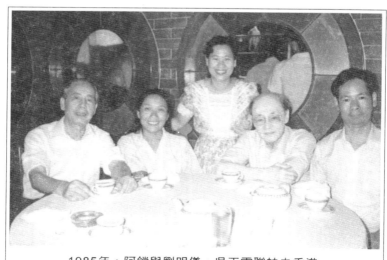

1985年，阿鏜與劉明儀、吳玉霞聯袂去香港
探訪韋瀚章與黃友棣兩位老師。

6. 民歌曲調常不是現代的大調小調，而是各種調式
（Mode）。要替民歌做和聲，不能只靠大小調。Mode
Harmony熟練，乃能使民歌的和聲有正確的和聲色
彩。」（1979年6月3日）

棣公的當頭棒喝，給我指明了前進之路。不久之
後，由歐陽美倫小姐介紹，我認識了張己任先生。試上
兩課之後，我確定張先生是適合人選，於是正式拜師，
從零開始，學和聲對位。其時是1979年初，我剛好31
歲。

## 四、張己任老師

跟張己任老師上和聲對位課，每週一次，整整三
年。交一小時學費，上課卻常常一上就是三、四小時。
為表示感謝和尊師重道，每次上課，我必在紐約
Chinatown買一盒點心帶去。上課地點早期在曼哈頓上
城區齊爾品夫人李獻敏女士家，後來張先生結婚後，就
改在皇后區他自己的家。

第一階段的學習內容，是Bach的Choral。那是我第
一次真正接觸到四部和聲。分析方面沒什麼問題，可是
一到寫作，就問題百出。例如，低音線條級進太多，跳
進太少；常在重拍用四六和弦；把四度音程當作純協和

119

音程來用；不大會用五之五、六之五、二之五等臨時轉調和弦；常常用了平行五度、八度而不自知；等等。

經過一段時間學習之後，老師出一段Choral式高音旋律，我居然能寫出幾可「亂真」的其他三個聲部來。再過一段時間，則能為老師從巴赫Choral中抽出來的低音線條，寫出上面的三個聲部。後來，我自己試把巴赫某首Choral的主旋律抄下來，配上另外三個聲部，然後跟巴赫的原作相對照、比較，找出問題和差距。此法讓我得益極大，既領略到巴赫的「蓋世神功」，也讓我明白到自學的重要。

第二階段的學習，是基礎對位法。先從一音對一音開始，然後是一對二，一對三。先是根據高音配低音，然後根據低音配高音，再根據中音配高低音。所用教科書，是Felix Salzer與Carl Schachter合著的「Counterpoint in Composition」。

經過一段相當長時間的「搏鬥」之後，開始學寫二聲部創意曲（Invention）。先寫主題與答題，然後逐漸加長，最後寫一整首。

改作業時，張老師常常問我一句話：「你為什麼要用這個音？」

開始時，我認為他問得莫名其妙。後來被問多了，

才慢慢明白，在調性音樂範圍之內，何處用何音，有相
當多規範、限制，不能「我喜歡用什麼音就用什麼
音」。否則，作品一定理路混亂，不入流。

　　學寫二聲部創意曲，最大所得，是明白了什麼是發
展、變化、結構。整曲的上下聲部，都不得離開主題
（動機）半步，又不得重複主題。這時，再多的感情，
再豐富的音樂想像力，再出眾的旋律創造力，都派不上
用場。唯一可用的方法，只有發展、變化。當你能用一

1984年，在台北與張己任、盧炎兩位老師合照。
盧老師手中抱的是阿鏜的長女寶莉。
張老師手中抱的是他的長女捷敏。

個短短的動機，發展、變化出一首合格的創意曲來，無形之中，也就明白了什麼是結構。

多年之後，我能用一句「素材之間的關係」來點明「結構」之所指；用「砌磚式」與「細胞分裂式」來形容中西作曲方法的最大不同，全得力於張老師當年所教。

二十年後，我把當年的一首創意曲習作〈E小調二重奏〉，編進《黃鐘小提琴教學法專用教材》裡。此曲學生百拉不厭，可從中得到多方面訓練。聽到此曲的人，都以為那是巴赫的作品。

張老師自己並不大作曲，可是分析能力之強，抓問題之準，罕有人能及，是學者型老師。如不是他幫我把最重要的作曲根基扎扎實實地打下來，我不可能有後來的自學能力和作曲上的小小成績。

## 五、盧炎老師

1983年秋，趁移居台北，擔任新成立的國立藝術學院小提琴講師兼實驗樂團首席之便，我正式拜在盧炎老師門下。也是每週一課，常常一上就是好幾小時。

盧老師給我的影響，最大者有四方面。

其一，他反覆強調「學作曲，對位最重要。對位不

好，什麼都談不上。」「對位是內功、內力。沒有內功、內力，什麼招式使出來，都是花拳繡腿，中看不中用。」我後來立「阿鏜五戒」，其中一戒就是「戒懶做對位練習」。像蕭淑嫻、劉德義、陳銘志等前輩大行家，對阿鏜的作品多有肯定，完全是因為作品中有尚算合格的對位。追源起來，盧老師功不可沒。

其二，他幫我一曲一曲檢查、修改《黃輔棠小提琴入門教本》的鋼琴伴奏譜及大量對位練習。雖然話不多說，只是這裡加一音，那裡減一音，這裡轉個位，那裡挪一挪，但我卻從改動前與改動後的對比中，慢慢領悟出，什麼是調性音樂中的理路清楚，什麼是寫作中的乾淨俐落。

其三，他強迫我大量聽布拉姆斯、華格納、馬勒等大師的作品，教會我分辨作品的高、低、好、壞。我常問他：「某某曲好在那裡？」「某某人的作品如何？」他常答一句「夠厚」、「對位好」、「線條漂亮」或是「太單薄」、「對位不成」、「理路不清楚」，便足夠我思考、消化很久，才能明白其中深意。我後來敢批評柯伯倫（Aaron Copland）的作品「經不起聽，主要是對位不豐富，常常只是旋律加伴奏，太單薄」，完全要歸功於盧老師。

其四，盧老師天性淡薄、功夫雖高卻木訥少言、與世無爭。他教過的不少學生已是教授，他到退休時仍是講師，卻仍然自得其樂、自行其是。這種近「道」個性，或多或少影響到我「只求作品好，不爭名利位」的處世態度。

## 六、林聲翕老師

如果說盧炎老師是「出世」、「道家」型的人，林聲翕老師就是「入世」、「儒家」型的人。他二十八歲出任中華交響樂團指揮，同時兼任國立音樂院副教授，來往多為廟堂中人。在香港，他一手創立華南管弦樂團和清華書院音樂系，後來又發起成立亞洲作曲家聯盟和香港作曲作詞家協會。他的音樂作品數量多而廣受喜愛，已有史家定評。

1984年7月，由聲樂名家林祥園兄介紹，我正式拜在林師門下。到1991年7月他仙逝為止，七年之間，多次上課、從遊、聊天。

林師對我的影響，首在身教。每講到古典派大師作品，他都隨時能在鋼琴上作背譜示範演奏。有一次，他看了我某首作品後，建議我應多寫變奏曲。然後，就一面用鋼琴彈奏貝多芬第七交響樂第二樂章，一面講解每

一段所用的變奏手法。又有一次，他忽然心血來潮，不講作曲而講鋼琴的各種觸鍵與音色。講到德布西的作品要用輕靈、朦朧的觸鍵與音色時，隨手就一口氣彈完整首德氏作品。這種扎實的專業基本功，在中國作曲家中並不多見。林師終生堅持只寫有詩意的、美的、好聽的音樂。十二音列與無調作曲法，他是非不能也乃不為也。他寫於1965年，直到仙逝前兩個月才正式發表的《蘇軾迴文詞四首》，可作證明。

　　其次，是在道統承傳上。林師是黃自先生的弟子。黃自先生傳下來的作曲道統，走的是「西技中用」，

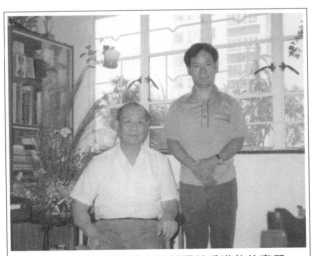

1986年，與先師林聲翕教授攝於香港他的寓所。

「為時、為民、為國、為情、為美而寫」的正路、大路。路走對了，即使走得慢些，也能到達目的地。路走錯了，走得越快，離目標越遠。我深以能通過拜在林師門下，承傳這一道統為榮、為幸。

再其次，是在待人接物、做人風範上。林師對人有一種獨特的恢宏氣度。上至部長，下至服務生，他都一視同仁，親切平等對待，所以，到處有好朋友。沾了老師的光，他不少故舊門生，如台灣的顏廷階、黃瑩、任蓉、趙琴、范宇文、劉明儀、邱垂堂等，香港的費明儀、劉靖之、周凡夫、丘曉秋、黃建國等，美國的歐陽佐翔、黃永熙、宓永辛等，後來也成了筆者的良師益友。

廣交朋友，對作曲似乎無關實有關。因為作曲家不像作家、畫家，可以自己一手完成作品。假如沒有演唱演奏者和聽眾，作品其實沒有最後完成。林師的做人風範和交朋友本事，我一成都沒學到，僅是心嚮往之。

## 七、好教科書為師

世界上沒有無所不能的人，也沒有無所不能的老師。所以，我常對我的小提琴學生說：「你不能只跟我一個人學，因為我的所知有限、時間有限、能幫你的有

限。你必須通過多聽CD、多聽音樂會、多觀摩他人演奏，廣泛學習，才能成為高手。」

在學作曲之路上，有幾本教科書，曾給過我無可替代的巨大幫助。它們當然也算是我的老師。

第一本是Edward Aldwell與Carl Schachter合著的「Harmony and Voice Leading」。張、盧二師均極其推崇此書並為我改過不少此書中的作業。此書跟其他和聲學教科書的最大不同，是特別注重聲部進行，即不是把和弦當作垂直的個體，而是把和弦中的每一個音，都看作是與前、後之和弦同聲部音有密切關係的整體之一部份。如是，和聲中就包含對位；做和聲習題就等於同時做對位練習。

第二本，是N.B.Mason所著的「Essentials of Eighteenth Century Counterpoint」。這本書，讓我真正弄明白了巴赫的創意曲、賦格曲之來龍去脈。我後來能寫出《歲寒，然後知松柏之後凋》等賦格風合唱曲，此書有甚大功勞。極為可惜的是，此書由美國南部某大學音樂系出版，市面上買不到；張碧基學姐送給我的「孤本」，被一猶太人作曲家借去，說好一週後歸還，結果人、書都從此失蹤（據說去了以色列），讓我耿耿於懷至今。

第三本，是李永剛先生著的《合唱作曲法》。

第四本，是Gordon Jacob著，康謳先生翻譯的《簡明管弦樂配器法》。

張、盧、林三位老師，並沒有教過我如何寫合唱曲和管弦樂曲。我在這方面的常識和初步技法，全來自這兩本書。最初寫合唱曲和管弦樂曲時，這兩本書幾乎是書不離手，一遇難題，馬上翻書，前前後後，翻過不下數百遍。

李永剛先生已經仙逝。康謳先生遠在加拿大。我一直以無機會當面向他們道謝為憾。

## 八、經典作品為師

任何人要在藝術創作上有所成就，都不能不以經典作品為師。

那怕再高明、再偉大的老師，也無法取代經典作品這群老師。

茲摘錄一段1987年6月16日的日記作證明：

「昨天開始逐句分析And the Glory of the Lord一曲（選自Handel之《彌賽亞》）的和聲結構。這是死板但必要的基本功夫。從和聲的運用上看，它似乎並不複雜，只是七個和弦，三、四個調。全部巧妙就在轉來轉去四

個字上。從這個和弦轉到另一個和弦，從這個轉位轉到另一個轉位，（主題）從這個聲部轉到另一個聲部，從這個調轉到另一個調──這就是Handel以極簡單的素材，變化出一首豐富多彩、結構嚴謹的完整合唱曲的祕密。」

後來，靠了這招轉來轉去神功之助，我寫出了《天行健，君子以自強不息》等一系列賦格風合唱作品。

下面幾段學習經典管弦樂作品的心得，摘錄自寫於1988年的《賞樂雜談》一文：

「華格納與史特拉汶斯基這兩位管弦樂法的頂尖高手，究竟誰更高段？論奇詭變幻，史氏無人可比。論氣魄雄渾，華氏更勝一籌。華氏的音樂，『人』味多些，是正中見奇。史氏的音樂，『野』味多些，是奇中見正。如以此把華氏排在史氏之前，不知史氏在天之靈服氣否？」

「以管弦樂語言的豐富來為古今中外的管弦樂曲排名次，史特拉汶斯基的《火鳥》第一。在同一作品之內，論招式之豐富、多變、奇詭、險絕，史氏之《火鳥》比較他人之作品，不但遙遙領先，連他本人的其他作品也沒有一首及得上。」

「《火鳥》的中的招式，約略列舉如下：此起彼落、

129

長中有短、震音碎音、變化琵音、群雞啄米、重重疊疊、爬上爬下、機槍連發、撥弦敲弦、珠前線後、前呼後應、以靜襯動、縱橫交錯、舊酒新瓶、群雄助威、拆碎樓台、緊拉慢唱、馬不停蹄、接力賽跑、鼓聲掀浪、群獸怒吼、剛柔相濟、一花獨放、好事成雙，等等。」

「華格納的《尼貝龍指環》套歌劇之管弦樂片斷，有些史氏所無招式：水銀瀉地、四管齊鳴、以高伴低、弦木伴銅、你問我答、不分彼此、千軍萬馬、一統天下。」

全靠這些「曲功」高招，我才寫出了交響組曲《神鵰俠侶》等管弦樂曲。

## 九、抄譜背譜為師

抄譜有兩種抄法。

一種是抄管弦樂分譜。這是極其費時費神的苦差事，可是好處很多。最大好處是讓你熟悉管弦樂的記譜法和每一種樂器的獨特語法。如抄新作品，必須同時兼校對，「抓錯誤」的能力也將會大大提高。我早期的一些作品，因自己對配器無把握，請北京中央樂團劉奇老師幫忙配器，我自己抄分譜。抄多了，熟悉了，就敢自己配。配過一、兩次，經過試奏，效果不差，膽子就更

大，配器就這樣學會了。

　　另一種是把經典管弦樂總譜「抄」成鋼琴譜。這其實是一種改編。它可以鍛鍊出你辨主次、轉調、用眼睛「聽」等諸方面能力，還能讓你深入了解大師作品的細節。單用眼睛讀譜，速度太快，很多重要細節不可能真正看得到。我曾如此抄過蕭斯塔柯維契的第十一號交響樂第二樂章、黃安倫的《伎樂天》等，得益甚大。

　　背譜，當然要背經典之作。為學四部和聲，我曾背過好幾首巴赫的聖詠曲。為學寫賦格曲，我曾硬背下巴赫平均律鋼琴曲集上冊中的c小調與升d小調兩首賦格曲。為學習色彩變化，我又曾背過蕭邦的升c小調夜曲、蕭松《詩曲》的前奏、德布西的《月光》等。

　　鮑元愷教授說：「如果有幾十首經典作品刻在腦中，要寫出很差的作品，機率一定大大降低。」這就是背譜對我之不可估量功勞。

## 十、美術大師為師

　　音樂是聽覺藝術，美術是視覺藝術。二者很多道理其實相通。

　　黃賓虹的山水畫耐看，是因其「渾厚華滋」。我從黃賓虹的畫與畫論中悟到，音樂要耐聽，也必須

「厚」。雖然到現在還是嫌自己的作品單薄，但二十年後的作品比二十年前的作品，明顯厚了不少。

齊白石的畫雅俗共賞，是因其有很重「金石」味，又「不避大俗」。由此，我悟到作曲意境不妨高雅，音調卻宜通俗。

李可染的山水畫水氣淋漓、如真勝真、好看耐看、前無古人。他的畫論，更是字字珠璣、充滿智慧。在此錄幾則對我影響較大者：

「（對傳統）要用最大的功力打進去，用最大的勇氣打出來。」

「畫畫不能『求脫太早』，『求脫太早』是抱負不大的表現。」

「在藝術學習中，基本功夠不夠、踏實不踏實，大大關係將來藝術的成功。」

「練苦功要如下十八層地獄似的咬緊牙關、苦學苦練。」

「一個畫家放鬆基本功，是對自己最大的摧殘。」

「在技法上要過好兩個關：線條關和層次關。層次關最難，因為山水畫往往要表現幾十里的空間。空間層次和筆墨層次是相聯繫的，層次問題解決得好，才能達到整體上的深厚。」

「沒有一個大藝術家不追求深厚的。」

「只有誇張才是藝術上最大的真實。」

這些藝術至理，像霧海燈塔，一直幫助我在作曲之路上，走對方向，走得安全。

## 十一、詞話詩話為師

自從在《傅雷家書》中知道有王國維先生的《人間詞話》之後，我就開始讀歷代詞話詩話。二十多年來，不曾間斷過。它對我的音樂創作，好處不少。

一、因有其指引而知道、而讀懂、而迷上了一批優秀古詩詞，進而為其譜曲。例如，由於在《人間詞話》中讀到「『西風殘照，漢家陵闕。』寥寥八字，遂關千古登臨之口」這段話，而引發起我研讀此詞的興趣，逐漸明白了它在閨怨背後，所隱藏的深刻時代悲劇與博大氣象，後來譜出了《憶秦娥》一曲。

二、中國歷代詞話詩話，實在精彩，所以研究者不少。因讀詞話詩話，進而讀其研究著作，進而讀其研究著作提到的詩詞，再進而為這些詩詞譜曲，這是環環相扣的有趣過程。我讀過《人間詞話》之後，看到葉嘉瑩所著的《王國維及其文學批評》一書，自然不能不讀。讀完之後，迷上了葉嘉瑩的著作，見一本買一本。慢慢

地，因讀葉著而學會欣賞李商隱、陶淵明、納蘭性德等。後來為李商隱的《錦瑟》、陶淵明的《結廬在人境》、納蘭性德的《金縷衣》等詩詞譜曲，均源出於此。

三、詞話詩話讀多了，很自然就會把古人評詩評詞的標準、方法，用語，引用到評論自己和他人的音樂作品上來。例如，《人間詞話》一開篇，就提出「詞以境界為上，有境界則自成高格，自有名句。」在〈庸人樂話〉中，我就把王國維先生這段話引伸、發揮成這樣：「俗人賞旋律，雅士賞意境，行家賞功力。」寫下這段話之後，理所當然，創作中，我就不能不極力追求三者兼備。在評斷他人作品時，也只要用此三標準一衡量，逐項打分，高下立見，極少會看走眼，不容易受欺騙。

## 十二、良朋益友為師

作曲界同輩好友之中，有兩位「武功」特高者。一位是黃安倫，一位是鮑元愷。

黃安倫有三首作品，曾給我很大啟發。

一首是選自歌劇《護花神》的合唱曲〈欲哭聞鬼叫〉。該曲感情真摯而強烈，旋律通俗而不俗，轉調極其大膽而巧妙。我拜讀此曲後，再寫聲樂曲，就比較敢

附錄四　我的作曲師承

轉調。

　　另一首是選自舞劇《敦煌夢》的〈伎樂天〉。在〈音樂之美〉一文中，我曾如此評論該曲：「古人論詩，有『出水芙蓉』與『錯采鏤金』之說。前者單純、自然，人人能賞；後者複雜、人工，雅士行家喜之。二者分別代表了美之兩極。黃安倫的《伎樂天》，集出水芙蓉與錯采鏤金於一曲，開五聲音階而色彩絢爛之先河。」

　　再一首是合唱《詩篇第一百五十篇》。該曲意境崇高、氣魄雄偉；旋律美、簡、脫俗、有「黃土」味；對

1992年，阿鐙與黃安倫攝於日月潭。

位、和聲、轉調豐富而平易近人，是中國合唱曲中的上上之作。

論年齡，黃安倫還小我一歲。可是，論作曲功力、才華、成就；論胸襟、人品，他都是我的老師。可以坦誠地，毫無顧忌地互相討論、批評作品，天下之大，也只有他一人。

鮑元愷，是作曲與教作曲的「雙料」宗師級人物。他的《炎黃風情》管弦樂組曲，我常用來作為「樂曲賞析」課教材，讓學生欣賞、分析。通過引導、賞析、對比，學生的耳界眼界通常都會在短時間內有突破性提高。

我一生不亂批評人，也不亂捧人，可是卻曾連寫四篇文章，評論、分析《炎黃風情》好在那裡。在「聽《炎黃風情》小感」一文中，有一段話是這樣說的：「佛教因有慧能、蘇東坡而不再是外來宗教。管弦樂因有《炎黃風情》而不再是西樂。」

為讓多些人能分享一代宗師的「武功秘訣」，我曾寫過〈記鮑元愷教授一席話〉和〈記鮑元愷教授談作曲與教作曲〉兩篇文章。篇幅關係，僅錄三段在此：

「做練習要像做奴才，一切聽主人的。這個『主人』，包括所有規矩、法則、老師的要求。作曲，則要

像做皇帝，老子天下第一，誰的話都可以不聽。」

「作曲老師分析作品，應不同於理論老師分析作品。理論老師分析作品，一定是從全局到局部，並分門別類，講其結構如何如何，曲式如何如何，織體如何如何。作曲老師分析作品，主要是找出作曲者如何從無到有，從小到大，從局部到整體的軌跡，尋求他每一個音符為什麼這樣寫而不那樣寫的答案。」

「節奏與和聲要常常『錯位』，音樂才會靈活，不呆板。」

這招「錯位大法」，我當時現買現賣，馬上用到

1996年，阿鎧與鮑元愷攝於墾丁。

《蕭峰交響詩》中某一自嫌太過呆板之處，果然一招奏效，音樂比原先靈動了不少。

由此可見，有良朋益友為師，是何等幸運！

兩千五百年前，孔夫子就說過：「三人行，必有我師。」

一千多年前，韓愈也說：「無貴無賤，無長無少，道之所存，師之所存也。」

回顧四十年作曲生涯，雖非賴以安身，卻是以之立命。其中最值得一記的，不是其中甘苦，也不是小小成績，而是拜師、學師、從師之過程與所得。

願後來者從這些師承實況中，有所借鑑、領悟，少走彎路，在各方面超越我們這一代。

2001年初春於台南

原載於《樂覽》2001年8～9月號

# 附錄五

# 阿鏜詩、詞、聯選

## 悼顧企蘭老師

清音妙韻出世塵
同行相重見胸襟
經霜歷劫身形滅
永留人間是精神

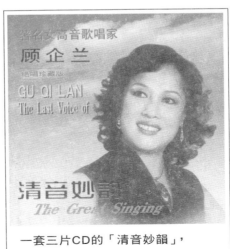

一套三片CD的「清音妙韻」，
記錄了這位傑出歌唱家的一生成就。

## 悼陳毅

> 熊熊烈烈幾十年
> 一副硬骨可撐天
> 晚節堅貞猶可敬
> 雄鬼千秋在人間

## 贈張倩

> 一曲何止值千金
> 音音字字撼人心
> 盪氣迴腸聲情韻
> 始信繞樑三日真

## 贈天津三樂友

### 其一：贈楊文靜

> 元氣淋漓真美聲
> 亦高亦雅亦流行
> 古詩今唱開新境
> 文靜小姐第一人

## 其二：贈鮑元愷

自古詞賦與歌聲

情到深時便風行

獨具慧眼鮑元愷

從此樂壇多新人

## 其三：贈宋兆寒

臨危受命奏新聲

仙樂如水伴歌行

功成拒謝高風義

宋兆寒是古時人

## 夢中得聯

夢中得佳聯，

醒來思何意。

持此贈與君，

不亦合時宜？

## 七津　贈劉奇、叢雅峰伉儷

親人反目鬼心驚

愛深恨烈總是情

京華盛會無變有

心曲留存敗翻成

陰錯陽差一頓飯

是非曲直兩聲明

有道冤家不宜結

何如一笑恩怨清

阿鏜與劉奇、叢雅峰伉儷。攝於1988年1
月。本來親如家人的好友，因演出歌劇
《西施》而生誤會，反目成仇，令到阿鏜終
生不敢再寫歌劇。

## 偶記

老夫聊發少年癡

半夜起床寫新詩

只為喝斥邪毒靈

不許美女變僵屍

## 自傳打油詩

| | |
|---|---|
| 生於一九四八年 | 籍貫廣東番禺縣 |
| 二哥啟蒙學認字 | 每天抄書一小篇 |
| 小時只會吹口琴 | 亦喜以歌代語言 |
| 十二方始進科班 | 廣州樂團當學員 |
| 五年音專加文革 | 五年翻滾在農村 |
| 閱盡人間荒唐事 | 以命一搏自由天 |
| 紐約幸遇馬先生 | 方得重回音樂圈 |
| 三十拜師學作曲 | 從零開始不怕淺 |
| 三十五歲到台灣 | 誤人子弟整三年 |
| 忽奉長兄辭職令 | 情如西施不堪言 |
| 為求平衡惟作曲 | 男兒之淚入管弦 |
| 一朝京華有盛會 | 滿台歌樂拜高賢 |
| 重返杏壇在九零 | 府城一住十三年 |
| 出書出譜出CD | 頻頻「嫁女」樂無邊 |

作曲需要花大錢　　以琴養曲方長遠
無奈命是開荒牛　　黃鐘功在結善緣
人生最幸有知音　　梅哲葉聰崔玉磐
陳澄雄與嚴良堃　　尤美文共林舉嫻
阿鏜志趣共四件　　曲文琴教互相連
雜而不專好打混　　自號散人樂餘年

1988年1月14日，由嚴良堃先生指揮北京中央樂團，演出了全場《阿鏜作品音樂會》。那是《梅花頌》等阿鏜作品，首次在大陸公開演出。

## 唱歌歌

　　親愛的朋友，讓我們來唱歌。

　　歡聚在一堂，要盡情地快樂。

　　拋開困憂，讓歌聲帶走煩惱。

　　拋開愁苦，讓歌聲解除寂寞。

　　歌唱友情，歌唱良辰，歌唱美景。

　　歌唱明天，歌唱生命，歌唱生活。

## 微　　笑

　　我給你一個微笑，你還我一個微笑。

　　我向你表示友好，你向我伸出雙手。

　　啊！充滿微笑的人間多溫暖，

　　充滿微笑的生命多美妙。

　　微笑，微笑，讓這世界充滿微笑。

　　充滿微笑的人間多溫暖，

　　充滿微笑的生命多美妙。

　　微笑！

## 打掉牙齒和血吞

打掉牙齒和血吞，不求憐來不怨人。

男兒生來經風雨，千錘百煉方成金。

忍著痛，挺直腰，滿腔淚水化一笑。

烏雲遮日豈長久，且放開胸懷看明朝。

## 梅花頌

梅花在絢爛地開放，不畏風雪不畏嚴寒。

象徵著中華民族，歷盡苦難，更加壯大堅強。

美麗的梅花散發芬香，高潔的梅花給人力量。

嬌艷的梅花傳播情愛，獨秀的梅花引百花放。

梅花在絢爛地開放，雄奇挺拔，純樸高尚。

象徵著中華民族，源遠流長，

生生不息，充滿希望。

# 自由神頌

自由女神，火把高舉，屹立在紐約港。

莊嚴慈祥，瀟灑漂亮，給人世光明與希望。

啊！您保佑遊子平安快樂，

免至親人掛肚牽腸。

啊！您指引遊子，追尋理想，

陌生土地上，如在家鄉，

充滿著奮鬥、成功、希望！

# 感謝您！天父上帝

感謝您，天父上帝！感謝您，天父上帝！

你給我生命與健康，您給我親情與友誼。

您給我力量去奮鬥，您讓我分享人間的一切。

感謝您啊，天父上帝！感謝您啊，天父上帝！

# 打油詞《清平樂》—— 和毛澤東

新皇情淡，功臣中箭雁。
只顧私欲非好漢，死人何止千萬。
自稱當代高峰，權勢轉眼成風。
覆雨翻雲巨手，死蟲曾是活龍。

**附：毛澤東原詞　清平樂·六盤山**

天高雲淡，望斷南飛雁。
不到長城非好漢，屈指行程二萬。
六盤山上高峰，紅旗漫捲西風。
今日長纓在手，何時縛住蒼龍。

## 贈陳澄雄

　　澄心慧眼　識拔樂壇千里馬

　　雄氣熱腸　力扛重擔九萬斤

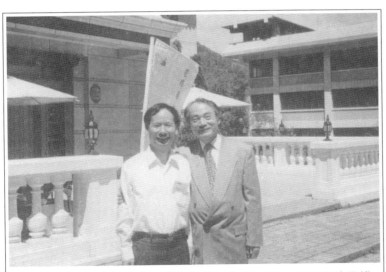

黃安倫的舞劇《敦煌夢》、阿鎧的歌劇《西施》，均是由陳澄雄先生一手安排世界首演。鮑元愷的《炎黃風情》，亦是由陳先生安排台灣首演。這張照片，攝於在溪頭舉行的「1998年國際華裔青年作曲家研討會」。隨著陳先生的被逼榮退，這類華人作曲家大聚會，在台灣不復見矣！

## 贈李西安

> 風浪中流柱
>
> 樂壇護花人

## 贈連登良老師

> 發心發願　獻身教育
>
> 良師良友　成就人材

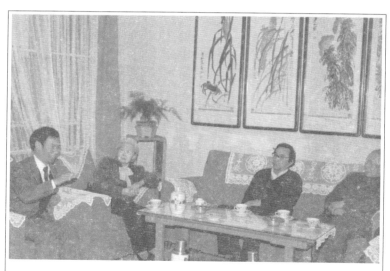

1988年，由叢雅峰大姐安排，阿鏜拜會了蕭淑嫻、張肖虎、李西安等北京音樂界前輩。他們的鼓勵話語，鞭策阿鏜終生不懈努力。與李西安先生相知，始於其時。

　　1963～1968年，阿鏜就讀於廣州音專附屬高中。其時，連發良老師是我們的國文老師兼班主任。一轉眼，三十多年就過去了，可是連老師對全班同學的全心關愛和全方位影響，卻歷久彌新，讓每位同學都終生受益，終生不忘。

　　連老師退休後，自設了一個名為「myscore」的網站，自己打譜打字，提供大量歌譜、歌詞、文章，免費供人下載。

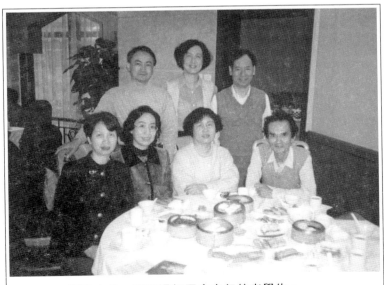

照片中是一群已過知天命之年的老學生，
請連老師「飲茶」。攝於1999年1月、廣州。

如此恩師，豈是一句「師恩長在心房」，就能表達
出我們對您的敬愛！

## 贈陳明津

　　芳華七十　美聲猶勝少女
　　唱片六張　藝蹟前無古人

## 贈鮑元愷

　　中西溶合　新生風情　風華　風韻
　　俗雅共賞　眾贊元愷　元氣　元神

## 贈黃安倫

　　曲格高　人品高　詩篇崇高盛風雅
　　和聲妙　管弦妙　敦煌夢妙黃安倫

## 贈涂多沁

　　多方教學奇招　管理妙法
　　造福琴師　琴童　琴家長
　　沁骨醉人仙樂　桃李芳香
　　傳頌大愛　大智　大宗師

徐多沁老師，是阿鎧過了知天命之年後才正式拜的小提琴團體
教學老師。這些年來，阿鎧在教學與演奏上都不斷有進步，得
助於徐老師甚多。這張照片攝於1999年初、上海。

## 贈林耀基

耀宗耀國　揚威提琴世界

基本基礎　造就頂尖人材

## 贈李自立

自成一派　中華民族激情派

立足三家　教育提琴作曲家

## 贈韓秀

韓為黃帝後

秀在文章中

## 贈侯吉諒

侯門藝深似海

布衣膽大法天

## 贈梁文仕、李月梅

文暢仕順

月圓梅香

## 贈王斯本

斯人為歌劇　不要錢　不要命

本性屬豪傑　唯求美　唯求真

## 贈劉奇、叢雅峰

落花不知流水意

流水卻感落花情

附錄五　阿鏜詩、詞、聯選

## 贈叢雅峰、劉明儀

> 雅峰風雅　唯與人為善　方稱大雅
>
> 明儀宜明　若聞黑知白　更見高明

## 贈長兄黃青新

> 青山不老
>
> 新意如泉

## 聽某音樂會有感

> 一堆燥音　居然稱曲
>
> 幾件樂器　簡直受刑

## 讀李南央《我有這樣一個母親》有感

> 奇父奇女怪母
>
> 怪時怪地奇文

## 為《黃鐘賞樂會》製聯

> 多聽中西經典
>
> 細論高下緣由

## 自勉聯

> 曲　要耐聽一百次　雅俗行家共賞　方是上品
>
> 人　宜苦學二十年　古今中外皆通　才稱良師

## 為「問世間，情是何物」歌曲集（CD）出版自題聯：

> 親情、愛情、友情、家國情，情情化樂語
>
> 頌歌、情歌、狂歌、言志歌，曲曲傳心聲

　　等了足足十四年，盡了一切努力，都找不到一家唱片公司願意出版發行這張唱片。無可奈何之際，只好「為喝牛奶而開牧場」，自己設公司出版它。烏呼！古典音樂邊緣化，高雅藝術無市場。良幣打不贏劣幣，作曲出路在何方？

## 附錄六

# 阿鎧（黃輔棠）作品、著作
# 目錄一覽表（至2003年）

## 甲類：音樂作品

一、四幕歌劇《西施》（樸月劇本）

二、交響組曲《神鵰俠侶》

　　1. 反出道觀

　　2. 古墓師徒

　　3. 俠之大者

　　4. 黯然消魂

　　5. 海濤練劍

　　6. 情是何物

　　7. 群英賀壽

　　8. 谷底重逢

三、交響詩《蕭峰》

四、管弦樂《台灣狂想曲》

3. 范蠡的憤怒

4. 與君共舞

5. 越兵復仇

6. 西施哭吳王

十五、鋼琴獨奏《布農組曲》

1. 唱和

2. 遊戲

3. 公雞

4. 祈禱

5. 狩獵

6. 歡慶

十六、賦格風四部合唱

1. 天行健，君子以自強不息（易經）

2. 歲寒，然後知松柏之後凋（論語）

3. 志於道（論語）

4. 君子之道（孟子）

5. 問世間，情是何物（元好問～金庸）

6. 知音不必相識（金庸）

十七、古詩詞混聲四部合唱

1. 玉樓春（歐陽修）

2. 滿江紅（岳飛）

3. 相思詞變唱曲（王維）

4. 清平樂（黃庭堅，花腔女高音領唱）

附 錄 六　　阿鎧（黃輔棠）作品、著作目錄一覽表

5. 虞美人（李煜）

6. 浪淘沙（李煜）

7. 念奴嬌・赤壁懷古（蘇軾）

8. 江城子・記夢（蘇軾）

9. 鵲橋仙・七夕（秦觀）

10. 滿江紅（岳飛）

11. 問世間，情是何物（元好問～金庸）

二十、粵語古詩詞獨唱曲（中期作品）

1. 相思（王維）

2. 春曉（孟浩然）

3. 靜夜思（李白）

4. 登幽州台歌（陳子昂）

5. 蝶戀花（晏殊）

6. 蝶戀花（柳永）

7. 玉樓春（歐陽修）

8. 水調歌頭（蘇軾）

9. 永遇樂（蘇軾）

10. 卜算子（王觀）

11. 梅花引（向子諲）

12. 青玉案（辛棄疾）

13. 南鄉子（辛棄疾）

14. 金縷曲（顧貞觀）

15. 金縷曲（納蘭性德）

6. 湘江水

廿四、山苗詞歌集

　1. 唱歌歌

　2. 微笑

　3. 打掉牙齒和血吞

　4. 梅花頌

　5. 自由神頌

　6. 感謝您！天地上帝

廿五、當代眾家詞歌集

　1. 當有一天（杏林子 ～ 山苗）

　2. 睡蓮（杏林子）

　3. 驢德頌（梁寒操）

　4. 安詳地睡（徐訏）

　5. 美麗的痕跡（鄧昌國）

　6. 黃昏星（舒巷城 ～ 山苗）

　7. 方向（許建吾）

　8. 千山煙雨，蒼涼歲月（程瑞流）

　9. 哥哥牽著我的手（劉星）

　10. 月夜海上（宗白華）

　11. 只是一顆星罷了（冰心）

　12. 思念（喬羽）

　13. 說聊齋（喬羽）

　14. 行雲流水（洪慶佑）

15. 夢江南（梁寶耳）

16. 啊！祖國（星華詞）

17. 誰也不欠誰（佩文）

18. 幾番鐵鍊過門前（柏楊）

19. 天空的雲（隱地）

20. 朋友，朋友（隱地）

廿六、法住學會之歌（霍韜晦詞）

1. 法住學會會歌

2. 成長的路

3. 你要感謝誰

4. 亙古的祕密

5. 歲月悠悠

6. 呼喊一聲生命

7. 永遠都是愛

廿七、佛光山之歌（星雲等詞）

1. 懂得珍惜

2. 萬事能夠放下

3. 慈悲喜捨

4. 發心行道

5. 廣結善緣

6. 佛光曲

廿八、靜思語之歌（證嚴詞　無伴奏四部合唱）

1. 行善要及時

附錄六 阿鏜（黃輔棠）作品、著作目錄一覽表

2. 昨天的事

3. 過去的留不住

4. 時時好心

5. 要用心

6. 佛前的燈

7. 悲即是同情心

8. 慈就是愛

9. 要慈眼視眾生

10. 心有定力

11. 能付出愛心

12. 你要先愛別人

13. 人要自愛

14. 與人無爭

15. 多一次原諒人

16. 有心就有福

17. 真正的快樂

18. 問心無愧

19. 與人講話

20. 對人要寬心

21. 原諒別人

22. 欣賞他人

23. 時，應分秒必爭

24. 口說好話

25. 人生最大的成就

26. 每天感謝

27. 退一步，讓一步

28. 熱心易發

29. 要散發光和熱

30. 正信的佛法

十九、交響合唱《心經》（玄奘譯詞）

1. 觀自在菩薩（合唱）

2. 色不異空（女中音與合唱）

3. 是諸法空相（男低音與合唱）

4. 無無名（重唱）

5. 以無所得故（男高音與合唱）

6. 三世諸佛（女高音與合唱）

7. 是大神咒（重唱）

8. 揭諦！揭諦！（合唱）

## 乙類：文字著作

一、小提琴教學文集（台北，全音樂譜，1983）

二、談琴論樂（台北，大呂出版社，1986）

三、賞樂（台北，大呂出版社，1990）

四、教教琴，學教琴（台北，大呂出版社，1995）

五、樂人相重（台北，大呂出版社，1998）

六、小提琴團體教學研究與實踐（台北，大呂出版
　　社，1999）

七、徐多沁小提琴集體課教學法（武漢，長江文藝
　　出版社，2002）

八、樂在其中（即將由未來書城出版）

九、阿鏜樂論（即將由大呂出版社出版）

十、小提琴高級技巧三論（發表在天津音樂學院學
　　報《音樂學習與研究》1996年第3期）

十一、論巴赫小提琴作品單線條中的多聲部（在台
　　　南女子技術學院音樂系2002年的國際學術
　　　研討會上發表，尚未正式出版）

## 丙類：弦樂教材

一、黃輔棠小提琴入門教本

二、黃輔棠音階系統

三、初學換把小曲集（二重奏）

四、節奏練習曲12首

五、黃鐘小提琴教學法專用教材1～20冊

六、黃鐘教學法弦樂合奏專用教材第一冊

七、黃鐘教學法大提琴專用教材第一冊（與戴俐文
　　老師合編）

## 丁類：已出版之CD

### 一、《鄉夢》小提琴與鋼琴。

1. 江南
2. 笙舞
3. 思念
4. 馬車歌
5. 手鼓舞
6. 紀念曲
7. 蒙古民歌
8. 太平鼓舞
9. 西藏情歌
10. 阿里山之歌
11. D 羽調舞曲
12. E 徵調舞曲

日本著名小提琴家久保陽子獨奏，佐佐木八重子伴奏。台北，上揚有聲出版有限公司，1985年。

### 二、《錦瑟》古詩詞歌曲

1. 憶秦娥（佚名）
2. 念奴嬌·赤壁懷古（蘇軾）
3. 鵲橋仙·七夕（秦觀）
4. 滿江紅（岳飛）

5. 遊子吟（孟郊）

6. 江城子・記夢（蘇軾）

7. 結廬在人境（陶淵明）

8. 烏夜啼（李煜）

9. 虞美人（李煜）

10. 浪淘沙（李煜）

11. 金縷衣（杜秋娘）

12. 錦瑟（李商隱）

13. 登高（杜甫）

14. 靜夜思（李白）

15. 將進酒（李白）

楊文靜女高音獨唱，宋兆寒鋼琴伴奏。台北，搖籃唱片公司，1996年。

### 三、《台灣狂想曲》管弦樂

　　1. 台灣狂想曲

　　2. 追思曲

　　3. 西施幻想曲

　　4. 陳主稅主題變奏曲

　　5. 賦格風小曲

　　享利·梅哲等指揮，台北愛樂室內及管弦樂團演奏。台北，風潮有聲出版有限公司，2000。

### 四、《兩情若是久長時》國語古今詩詞歌

　　1. 將進酒

　　2. 金縷衣

　　3. 鵲橋仙·七夕（秦觀）

　　4. 滿江紅（岳飛）

附 錄 六　阿鏜（黃輔棠）作品、著作目錄一覽表

5. 虞美人（李煜）

6. 木瓜（詩經～余冠英）

7. 采薇（詩經）

8. 結廬在人境（陶淵明）

9. 遊子吟（孟郊）

10. 錦瑟（李商隱）

11. 烏夜啼（李煜）

12. 浪淘沙（李煜）

13. 江城子・記夢（蘇軾）

14. 問世間，情是何物（元好問～金庸）

　　張倩女中音獨唱，湯明鋼琴伴奏。香港，雨果唱片公司，2000年。

## 五、《為伊消得人憔悴》粵語古今詩詞歌

1. 長相思（納蘭性德）

2. 問世間，情是何物（元好問～金庸）

3. 梅花引（向子諲）

4. 青玉案（辛棄疾）

5. 相思（王維）

6. 春曉（孟浩然）

7. 靜夜思（李白）

8. 登幽州台歌（陳子昂）

9. 玉樓春（歐陽修）

10. 水調歌頭（蘇軾）

11. 永遇樂（蘇軾）

12. 蝶戀花（柳永）

13. 南鄉子（辛棄疾）

14. 金縷曲・贈吳兆騫（顧貞觀）

15. 金縷曲・贈顧貞觀（納蘭性德）

16. 自由神頌（山苗）

17. 千山煙雨・蒼涼歲月（程瑞流）

張倩女中音獨唱，湯明鋼琴伴奏。香港，雨果唱片公司，2000年。

## 六、《問世間，情是何物》合唱、獨唱

1. 天行健，君子以自強不息（易經）

2. 歲寒，然後知松柏之後凋（論語）

3. 知音不必相識（金庸）

4. 木瓜（詩經～余冠英）

5. 鵲橋仙・七夕（秦觀）

6. 黃昏星（舒巷城～山苗）

7. 自由神頌（山苗）

8. 問世間，情是何物（元好問～金庸）

9. 梅花頌（山苗）

10. 虞美人（李煜）

11. 啊！祖國（星華）

12. 微笑（山苗）

13. 浪淘沙（李煜）

14. 滿江紅（岳飛）

15. 打掉牙齒和血吞（山苗）
16. 驢德頌（梁寒操）
17. 念奴嬌·赤壁懷古（蘇軾）
18. 遊子吟（孟郊）
19. 金縷衣（杜秋娘）
20. 感謝您！天地上帝（山苗）

　　嚴良堃指揮阿鏜作品音樂會實況錄音，1988年1月14日，北京音樂廳。中央樂團合唱隊與樂隊，王秀芬、王靜、鄭莉、楊小萍、張曉玲、楊洪基、李初建、劉維維等獨唱、領唱。台南，黃鐘音樂文化有限公司出版。台北，風潮有聲出版有限公司發行，2001年。

## 七、《當有一天》劉俠的心靈之歌

1. 睡蓮（杏林子）
2. 當有一天（杏林子～山苗）
3. 微笑（山苗）
4. 感謝您！天父上帝（山苗）

張倩女中音獨唱，湯明鋼琴伴奏。台南，黃鐘音樂文化有限公司，2003年。

國家圖書館出版品預行編目資料

阿鏜樂論／ 黃輔棠著； -- 第一版.
　　-- 臺北市：大呂，2004（民93）
　　　面 ； 公分. --（大呂叢書：51）

　　　ISBN 957-9358-52-4（平裝）
　　　ISBN 957-9358-53-2（精裝）

　　　1. 音樂—文集

910.7　　　　　　　　　　　92022120

# 阿鏜樂論

作　　　者：黃輔棠
發 行 人：鐘麗慧
出　　　版：大呂出版社
電　　　話：（02）2700-9704

總 經 銷：吳氏圖書有限公司
印　　　刷：聖峰美術印刷有限公司
2004年 1 月初版
定　　　價：200元（平裝）
　　　　　　260元（精裝）

出版登記：局版臺業字第參伍捌伍號

ISBN 957-9358-52-4（平裝）
ISBN 957-9358-53-2（精裝）